이윤기

李允基

1972 – 2020

아름답지만 아름답지 않은 풍경에 서 있습니다.
차갑지만, 차갑지만은 않은 붓을 듭니다.
목리를 살았던 존재들과 마주선 채 그대로 멈춥니다.
그 풍경이 비로소 마음에 듭니다.

_작가 노트

이윤기 1972 - 2020
한국작고작가선 1
이윤기

2021년 3월 20일 초판 1쇄 발행

지은이 이윤기
펴낸이 조동욱
책임기획 양지연
주 간 조기수
펴낸곳 헥사곤 Hexagon Publishing Co.
등 록 제 2018-000011호 (2010. 7. 13)
주 소 경기도 성남시 분당구 성남대로 51, 270
전 화 070-7743-8000
팩 스 0303-3444-0089
이메일 joy@hexagonbook.com
웹사이트 www.hexagonbook.com

ⓒ 이윤기 2021 Printed in Seoul, KOREA

ISBN 979-11-89688-55-4 04600
 979-11-89688-54-7 (세트)

이 윤 기

1972 - 2020

한국작고작가선

1

HEXAGON

WWW.HEXAGONBOOK.COM

그대로 멈춰라!
- 푸른 피로 새긴 이윤기의 목리별곡

#1. 그가 짧은 편지를 보내왔다.

> 아름답지만, 아름답지만은 않은 풍경에 서 있습니다.
> 차갑지만, 차갑지만은 않은 붓을 듭니다.
> 목리를 살았던 존재들과 마주 선 채 그대로 멈춥니다.
> 그 풍경이 비로소 마음에 듭니다.

편지를 풀어 쓰면서 나는 고려의 청산별곡을 떠 올렸다. 그의 글에는 다시 유랑을 떠나야 할 화가의 마음이 담겨 있었기 때문이다. 언젠가 그는 2009년 전시 주제에 대해 강한 어조로 말한 바 있다. "그대로 멈춰라!" 그 외침에는 '휴먼시아'나 '명품도시', 심지어는 '에코토피아' 따위로 가장한 자본주의 판타지의 성채인 동탄 신도시와 국토 난개발에 대한 작가의 분노가 서려 있었다. 그해 겨울이 지나면 그가 깃들어 있는 목리창작촌은 신도시 밑창으로 가라앉게 될 것이다. 물밑 수몰지구보다 신도시 밑창이 더 비참한 것은 마을의 역사를 공유한 기억공간들이 흔적 하나 남기지 못한 채 깡그리 붕괴된다는 점이다. 이윤기의 작품은 목리라는 회화적 공간을 살았던 무형의 혹은 유형의 생명들로 직조한 '존재의 풍경'이다. 거기에는 붕괴의 속도조차 침범하지 못하는 '멈춤'의 미학이 둥글게 돌담을 이루고 있다.

> 살어리 살어리랏다.
> 청산靑山애 살어리랏다.
> 멀위랑 두래랑 먹고
> 청산靑山애 살어리랏다.

이 시에는 뜨거운 소망이 있다. 고려 유민들의 노래인지 아닌지에 대해선 판관(역사가)의 몫이겠지만, 시 전체를 통어하는 시적 화자는 더 이상 떠돌지 않고 '청산'에 살기를 바라는 간곡한 마음을 이 시에 담고 있다. 그때의 '청산'이 삶으로부터 유리된 공간이라는 점에서 결코 아름답지만은 않은 공간임에 틀림없을 것이다. 누군들 머래와 다래만 먹고 살 수 있단 말인가!

그런데 이 시가 "민란民亂에 참여한 농민·어민·서리胥吏·노예·광대"들의 노래일 수 있다는 문학적 추론이 우리를 더 슬프게 한다. 그때나 지금이나 정처없이 떠돌아야 하는 것은 가난한 민중이요, 광대들이기 때문이다. 2001년에 목판화가, 조각가 몇이 목리로 흘러들어와 컨테이너 작업실을 연 지 불과 8년, 이제 그들은 다시 쫓겨야 한다. 목리는 지도에서조차 사라질 것이다. 삶으로부터 유리될 수 있는 청산조차 없는 이 비루한 현실에서 예술가는 어떤 꿈을 꾸어야 하는가!

목리의 완전한 파괴와 현실적 부재는 목리를 살았던 예술가들에게 큰 상처가 될 것임에 틀림없다. 목리는 그들에게 예술을 잉태하는 모궁母宮이었기 때문이다. 6년간 목리는 가장 뜨거운 세월을 보냈다. 작가들은 개인전을 위해 단체전을 위해, 그리고 초대전을 위해 작품을 실어 날랐고 사람들이 북적였다. 전시가 끝난 뒤에도 이들은 목리 아궁이의 불을 끄지 않았다. 그러던 어느 날 제2차 동탄 신도시 개발 소식이 날아들었다. 2차 예정지에 목리가 포함된 것이다.

목리는 미술시장이라는 현실계와 창조라는 초현실계 사이에 존재하는 '청산'이었다. 그래서 철저히 삶을 기반으로 하되, 다래와 머래를 먹지 않으면 창조할 수 없는 작가들의 정신구조와 몸은 이 목리에서 달구질 될 수 있었던 것이다. 목리가 붕괴되는 것은 동탄에서 일어난 작은 사건에 불과하지만, 이것은 전 국토에서 벌어지고 있는 '4대강 살리기'나 아파트 지상주의의 결과들과 다를 바 없다.

이문구의 『우리 동네』 연작이 탄생한 화성시 발안의 그 동네가 흔적 하나 남기지 못한 채 사라졌듯이 숱한 예술의 둥지들이 파괴되고 사라질 것이다. 삶의 기억이나 예술가의 둥지 따위 아무것도 아니라는 그들의 인식 속에는 천박한 자본욕망과 허영의 도시국가만이 최고의 선이자 도덕일지 모른다. 그러나 그것은 온통 개발과 독재로 점철되었던 우리 근대화에 대한 절망적 계승이지 결코 에코토피아로 향한 녹색의 세상이 아니다. 심지어 MB정권은 오독의 극치로 '녹색성장'을 밀어붙이며 온 땅을 파헤치고 있지 아니한가! 이 얼마나 억장 무너지는 현실이란 말인가!

시인 우대식은 "근대화를 거치는 동안 상실한 정신풍경이야말로 우리 자신의 동일성에 대한 물음을 던져준다"고 성찰하면서 경기 고양 출신의 월북 시인 박세영을 떠올린 바 있다.

> 산 없는 이곳에서 물 흐린 이 땅에서 흘러 다니는
> 나그네 몸이 외롭구나.
> 지금은 추석 달, 끝없는 지평선에서 떠오르는 저 달,
> 북만의 들개 짖는 소리에 마음만 소란쿠나.
> 고향의 하늘을 나는 새, 땅에 기는 짐승들도,
> 지금은 따스한 제 집에서 단꿈을 꾸련만,
> 팔려 간 노예와 같이
> 풍겨난 새와 같이 이 몸은 서럽구나.
> - 박세영의 시 「향수」 부분

박세영의 고향인 경기도 고양은 이미 신도시 밑창에 깔려 버린 지 오래다. 안양천변의 고단한 삶을 유려한 필체로 그려낸 기형도 시들도 떠올릴 수 있으리라. 시흥에서 안양으로 가는 중간 기아대교를 건너 좌회전을 하면 그의 생가를 만날 수 있다. 그의 생가로 가는 길은 아직 천변으로 낮은 판잣집들이 줄을 지어 있고 그 가운데는 작은 교회도 있다. 그러나 사람들의 모습은 별로 눈에 띄지 않는다. 눈앞에 보이는 1번 국도 그 산업도로 한편에서 산업의 발전과는 아무런 관련이 없는 사람들이 그렇게 자신들의 생을 도모하고 있는 것이다. (우대식, 「1번 국도의 문화적 실크로드를 따라서」 중에서)

> 아침저녁으로 샛강에 자욱이 안개가 낀다.
> 안개는 그 읍의 명물이다.
> 누구나 조금씩은 안개의 주식을 갖고 있다.
> 여공의 얼굴은 희고 아름다우며
> 아이들은 무럭무럭 자라 모두들 공장으로 간다.
> - 기형도의 시 「안개」 부분

이윤기의 회화는 박세영과 기형도의 시를 닮았다. 그가 그린 풍경들은 목리
에서 채집한 것들이며, 또한 떠남의 채비를 준비하면서 새긴 '목리연가'이
기 때문이다. 총 11점의 작품 중 8점이 목리의 풍경인데, "팔려 간 노예와
같이 풍긴 새와 같이" 이 풍경들은 서럽다. 시리도록 아름다운 파란 감나무
와 지붕을 타고 다니던 고양이들, 하얀 배꽃과 버드나무 밑 흑염소 가족, 덩
치가 컸던 부엉이와 논두렁 밭두렁의 오리들, 그 풍경들은 이제 신도시에
팔려 갈 것이고 풍겨(흩어진다는 뜻)갈 것이다. 그럼에도 불구하고 그의 회
화는 아직 명징하게 남아있는 목리의 '지금'을 천천히, 느린 풍경의 거울로
복사하여 우리들 기억의 심장으로 타전하고 있다.

그의 작품은 도로반사경에 비친 풍경들이다. 도로반사경은 "도로의 굴곡부
와 보기 어려운 교차로 따위에 다른 방향에서 오는 차량을 확인하기 위하
여 설치하는 거울"인데, 일반적으로 원형의 볼록 거울을 사용한다. 그가 이
작업을 처음 시도한 것은 〈채취〉(2007)였다. 이 작품은 실제 반사경에 작
가 자신을 그린 후 전시장에 혹은 외부에 설치하는 방식이었다. 인물만 그
렸기 때문에 여백으로 남은 거울은 자연히 작품이 설치된 풍경으로 채워졌
다. 이후 작업한 〈거울이 있는 방〉(2008)은 볼록 반사경에 비친 방의 풍경
을 회화로 재현한 것이다. 평면과 달리 볼록 반사경은 사방의 풍경을 더 많
이 끌어안는 특징이 있는데, 이 작품은 그런 반사경에 비친 '아랫집' 풍경
을 고스란히 담고 있다.

그런데 올해 제작한 작품들은 반사경의 둥근 원을 취했을 뿐 비틀어진 볼록
세상이 아니다. 오히려 '보기 어려운 교차로에 다른 방향에서 오는 차량을
확인하기 위해' 설치해야 하는 반사경의 존재성을 차용한 것으로 보인다.
이 말은 그동안 늘 목리에서 보아 왔지만 보기 어려웠던 풍경들일 수 있으
며, 다른 방향에서 밀려오는 불길한 풍경의 그림자일 수도 있단 얘기다. 〈흐
르는 풍경-구름 솟대〉(2009)는 그런 풍경이 집약적으로 표현된 작품이다.
목리를 기억하는 이들은 이 작품 속 풍경이 몇 개의 장면을 오버랩한 것이
라는 것을 알아차릴 수 있을 것이다. 아랫집 지붕 위에 올라간 작가는 얼마
전에 죽은 개 '개투'를 안고 있다. 회색의 하늘과 흩날리는 구름은 이제 곧
들이닥칠 철거의 운명을 암시하고 있는 듯하다. 그는 빠르게 흘러가는 구름
과 먼 하늘을 바라보고 있는데, 저 하늘은 6년의 세월을 버텨 온 그의 삶이

투영된 현장이라 할 수 있으며, 근대화 이후 형성된 이 작은 마을의 지붕이 기도 할 터이다. 그리고 지붕 뒤로 이제는 안성으로 이주해 버린 이윤엽 작가의 솟대들이 서 있다. 낡은 삽으로 만든 솟대, 악어를 닮은 물고기 솟대, 오리 솟대 등을 비롯해 투박하고 엉성하게 깎아서 만든 솟대들이다. 그러나 어느 솟대도 북쪽을 바라고 있지 않다. 저 솟대들은 방향타를 상실한 채 표류하고 있는 것이다. 둥지를 상실한 새들처럼 밑도 끝도 없이 떠돌아야 하는 목리의 현실인 것이다.

#2. 아랫집

목리 아랫집의 가장 아름다운 풍경은 이름 그대로 〈아랫집〉(2009)에 새겨져 있다. 눈부시게 푸른 날, 시간이 정지한 듯한 이 풍경을 찬찬히 살펴보면 이윤기라는 작가의 시선이 얼마나 사려 깊은 것인가를 알 수 있다. 세밀한 터치로 그려 놓은 아랫집은 늙은 농부의 주름진 얼굴을 닮았다. 그가 그만큼 늙은 시간을 품고 누웠는데, 이마 위로 오리 몇 마리가 걸어간다. 옆집 고양이 한 놈이 그 뒤를 걷고 있다. 쫓고 쫓는 형국이 아니다. 저놈들은 분명 그의 이마를 타면서 세월을 조롱하고 있는 것이다. 저 멀리 백로 한 쌍이 날아가고, 그는 누워서 그렇게 흘러가는 새들과 구름을 본다. 그의 눈 속에 작가 자신이 있다. 그리지 않아도 저절로 채워질 이젤이 서 있다. 아랫집이 그이고 그가 작가인 일여一如의 세계!
그런데 그 세계는 이제 어떻게 될 것인가. 나는 〈아랫집〉(2009)의 대칭 공간이 저 〈노동당사〉(2009) 임을 깨닫는다. 모순에 찬 현실은 일여의 세계를 향한 우리의 꿈을 결코 용납하지 않는다. '아랫집'은 폐허의 공간으로 구천을 떠도는 '노동당사'를 닮아갈 것이다. 뼈 하나 남기지 않고 완전히 붕괴될 것이지만 구천으로 간 '아랫집'은 아무도 깃들지 않을 테니까. 〈노동당사〉(2009)는 강원도 철원이 고향이지만 이 작품 속 '노동당사'는 현실이 아니다. 검은 안개 위로 보이는 '노동당사'는 이데올로기 근대화의 모뉴멘트이자 20세기 한반도의 어두운 페르소나Persona일 뿐이다. 안드레이 타르코프스키의 〈희생〉처럼 이 세계는 과거와 현재, 미래를 영속하며 현실과 비현실, 초현실의 경계를 넘는다. 이승을 날던 새들이 노동당사 위를 유유히 날아가는 저 풍

광을 보라! 그러나 새들만이 경계를 넘는 것은 아니다. '아랫집'에 있던 '그' 가 어느새 당사 안으로 들어가 손을 내밀고 있다.

낡은 이데올로기의 현실은 우리가 극복해야 할 과제이다. 그따위 이데올로 기를 조장하는 세력과 권력이 만들어 내는 현실은 파괴의 현실이며 그래서 분노의 현실일 수밖에 없다. 우리는 지금 그런 세력들이 불도저를 앞세워 밀어붙이는 학살의 현장을 목도하고 있다. 강과 산하, 온 대지에 대한 참혹한 학살을 막아야 한다. 공동체적 삶과 현실에 밀착된 참된 이데올로기의 깃발을 높이 세워야 한다. 그것은 개발의 논리가 아니다. 명품도시, 세계 일류도 시를 지향하지도 않고, 세계화와 신자유주의를 꿈꾸지도 않는다. 인간의 현실은 '평화'여야 한다. 모두가 둘러앉아 따뜻한 밥을 먹는 그것, 평화. 그 세계를 위해 지극히 현실적인 공동체 이데올로기를 되살려야 한다. 이윤기의 푸른 회화는 바로 그것들의 심장이다! 푸른 눈 부릅뜨고 새벽에서 황혼까지 버티는 부엉이의 심장이다!

#3. 목리에 띄우는 비가悲歌

경기도 화성시 동탄면 목리는 실개천 하나를 둔 작은 마을이었다. 예부터 씨족을 형성했던 집성촌도 아니고 너른 들녘을 품었던 양지골도 아니다. 그 곳 사람들은 수원에서, 병점에서, 그 위 용인에서 밀려왔거나 더 먼 곳으로 부터 떠밀려온 사람들이다. 목리 윗말로 올라가는 길 양옆으로 작은 공장, 빌라, 다세대주택, 단독주택, 교회, 식당이 들어찬 것은 다른 삶을 살았던 사람들의 모습 그대로다.

개천을 따라 오르다가 개천교를 건너면 시간은 훌쩍 1970년대로 가버린다. 굴렁쇠를 굴리며 달렸던 옛길이 보이고 두렁의 풀을 뜯던 누렁이도 따라온다. 수년 전 목리 작가들이 세웠던 팔랑개비가 길목에서 개들과 다투고, 그 옆 감나무 느티나무 밤나무가 시커멓게 서 있다. 작가들은 마을의 가장 안쪽에 둥지를 틀었다. 화가 이윤기는 빈집에 세 들었고 사람들은 그곳을 '아랫집'이라 불렀다.

소나기 온 후 장마가 지듯이 동탄 신도시 개발이 커지자 목리에도 장마가 졌다. 땅은 팔려나갔고 집은 보상을 챙겼다. 사람들은 하나둘 보따리를 켜 들

고 마을을 빠져나갔다. 뜬소문과 잡소문이 휘몰아치더니 어느새 마른 바람의 뼈가 길 위를 뒹굴었다. 창작촌 작가들도 더 이상 지체할 수 없었다. 뜬 무리를 따라 그들도 새로운 둥지로 떠나거나 길을 나섰다. 무리에서 이탈한 기러기는 결코 제 고향으로 돌아가지 못한다.

아랫집 작가 이윤기는 뒷산으로 포크레인이 넘어 올 때까지 아랫집에 있었다. 그는 마지막이 될 목리 풍경을 화폭에 담았다. 그가 살았던 시간의 켜들이 한 폭의 이미지로 새겨졌다. 논이랑 밭고랑 배꽃 아래 오리 가족, 지붕 위 고양이 솟대 장승 검은 숲 흰 구름 푸른 하늘……. 아이들이 흘리고 간 웃음과 어른들이 싸 놓은 욕지거리, 대장간의 망치 소리가 그사이를 떠다녔다. 그러나 그 소리도 이젠 바람처럼 길섶을 굴러다닐 것이다. 그러다가 어딘가에서 이름도 없이 부서질 것이다.

마지막으로 그림 하나. 청천靑天. 화가의 시선은 청천에 가 닿았다. 대지는 화면 아래로 넓게 벌린 아랫집 지붕이다. 대지의 시간은 양 끝의 검은 숲에서 멈췄다. 숲을 파헤치며 밀고 오는 기계는 더 이상 지상의 시간을 기다려 주지 않는다. 가난한 삶의 희망을 솟대로 피워 올렸던 꿈들이 흔들린다. 솟대의 발목이 흔들린다. 아, 시방세계의 살림살이 주저리가 기운다.

그는 시간을 과거에 묶지 않고 새들이 가는 곳으로 풀어 놓는다. 새들이 가는 곳은 솟대의 발목이 걷는 곳이다. 그곳은 옛날 옛적에 훠어이 훠이, 손짓으로 그린 곳이다. 저 너머엔 청산靑山이 있다. 강을 살리겠다고 강을 파헤치고, 집을 짓겠다고 땅을 살육하고, 길을 내겠다고 숲을 잘라내는 오적은 거기 없다. 그는 목리가 목리로, 아랫집이 아랫집으로 살아갈 수 있는 청산으로 갈 것이다.

청산은 유토피아가 아니다. 그것은 유토피아적 상상일 뿐이다. 그런 상상조차 갖지 못한다면 현실은 결코 변혁되지 못한다. 그 상상의 조각들이 현실로 바뀌어갈 때 삶은 '사람 사는 세상'이 될 것이다. 미래는 최첨단 기계 도시들로 변장한 '휴먼시아 명품도시'에 있는 것이 아니라 오래된 도시에 있다. 우리가 그 진리를 명심하지 않는다면 우리의 공동체는, 마을은 우리 곁에서 영원히 사라져 버릴 것이다.

#4. 기억의 화해

목리는 전통 있는 마을의 역사를 가졌거나 전답 부자들의 유세가 대대로 계급을 형성했던 중세사를 가지지도 못한 근대적 마을의 빈곤한 풍경에 자리한다.

수원이나 화성의 개발권에서 밀린 영세농이거나 자활 노동을 해야 할 만큼 자본주의 생활장의 경계에 위치한 사람들이 모여 살고 있었단 얘기가 되는데, 사실 필자가 처음 마주하게 된 2003년의 가을 풍경은 시대의 빛깔이 누렇게 쌓인 1970년대와 다를 바 없었다. 토착민의 선행적 점유 권력이나 기득권을 찾는 것도 말뿐이어서 그 이후로 빠르게 늘어가는 조립식 공장건물을 어찌하지 못하는 것 같았다. 지금, 목리 풍경은 신도시에 눈먼 부르주아 자본가의 땅 투기로 인해 여기저기 벌건 속살을 드러낸 채 수몰 지구화될 날만을 기다리고 있다. 이 조그만 마을도 이제 아파트 밑창에 잠길 테다.

화가 이윤기가 목리에 찾아든 것은 10여 년 전으로 거슬러 올라간다. 수원에서 활동하던 몇몇 작가들이 이곳에 둥지를 틀게 되면서 그도 이사를 오게 되었다. 수원대 이재복 교수가 후배와 제자들에게 땅을 내어준 것이 계기가 되었지만, 작업에 대한 열의가 한창이던 20대 후반~30대 중반의 청년 작가들은 시내에서 멀지 않으면서 산들에 묻힐 수 있다는 이곳이 맘에 들었다. 맏형 노릇을 했던 판화가 이윤엽은 컨테이너 박스를 개조해 상주했고, 조각가 천성명, 임승천, 윤돈휘, 화성공장 공장장 이근세는 거의 매일 출퇴근을 했다. 경기문화재단에 재직 중인 최춘일이 이들의 열정에 공감하고 동참한 것은 이때의 따뜻한 풍경이었다.

2002년과 2003년의 목리는 아직 시대의 길복에 나서지 못한 뒷방 할아씨처럼 고즈넉했다. 그러나 1년이 무섭게 상황은 반전되었다. 동탄 신도시가 마무리될 무렵, 목리는 공장으로 채워졌다. 국도 주변은 부동산이 도열했고, 땅값은 천정부지로 날뛰었다. 그러니, 이문구의 『우리 동네』가 떠오른 건 자연스런 일이었는지 모른다.

문학평론가 김우창은, 이문구의 『우리 동네』 연작에서 오늘의 농촌이 엄청난 외적 세력의 중압과 내적 분열 속에 자체 붕괴에 직면해 있음을 살핀다. 그러면서 농촌이 어떻게 이러한 파괴적인 세력과 중압으로부터 풀려나, 보

다 사람다운 공동체로 갱생할 수 있는가를 고민한다. 그는 이문구의 소설이 그 갱생의 변증법을 모색하기를 그치지 않으며, 그것을 가장 구체적이고 일상적인 일들에서 또 추상적인 집단적 이상을 위해서가 아니라 자기를 자각한 구체적인 인간들의 필요에서 형상화하여 보여주는 데 성공했다고 평하고 있다.

이문구의 소설이 화성시 발안에서 탄생되었다는 것은 참 아이러니다. 2005년인가, 경기문화재단에서 발간하는 『기전문화예술』은 이곳 시인 이덕규와 함께 소설의 발원지를 찾아 나선 적이 있다. 그러나 이문구가 살면서 그려낸 그 마을은 온데간데없었다. 그 시간의 소멸이 도대체 얼마나 길었기에 흔적조차 없었던 것일까. 천년의 세월도 아니고 단지 이십 수년이 흘렀을 뿐인데 말이다.

2011년 현재 목리엔 아무도 살지 않는다. 작가들은 뿔뿔이 흩어져 제 갈 길을 찾아 떠났다. 이제 필요한 것은 목리에 대한 추억이 아니라 10여 년 동안 지속했던 목리 예술촌에 대한 기록이다. 그 기록이 경기 미술사의 한 단락을 차지할 것이기 때문이다.

지난 40년에서 가장 긴 장마로 기록될 것이라는 여름 장마가 지났다. 7월이 8월로 넘어가는 '달고개'에서는 장마도 지쳤는지 소강상태를 보였다. 그리고 무더운 여름이다. 더운 날들은 폭우를 쏟아부었던 장마의 순간들을 기억하지 못했다. 이른 아침과 늦은 저녁 사이의 짙푸른 하늘만이 간혹 설익은 가을 냄새를 풍길 따름이다.

2009년 여름이었을 것이다. 작가 이윤기가 전시를 앞두고 짧은 편지 한 통을 보내왔다. "아름답지만, 아름답지만은 않은 풍경에 서 있습니다. 차갑지만, 차갑지만은 않은 붓을 듭니다. 목리를 살았던 존재들과 마주 선 채 그대로 멈춥니다."

그는 당시 화성시 동탄면 목리라는 마을에 작업실을 두고 있었다. 슬레이트 지붕을 얹었으나 나름대로는 집의 골격과 풍채가 늠름한 빈집이었다. 목리는 수원에서 멀지 않았으나 마을이 깊어서 예술가들이 숨어들기에는 적당했고 이미 몇 명의 예술가들이 살고 있었다. 그는 이곳을 '아랫집'이라 불렀

다. 다들 그 집보다는 윗 터에 살고 있었기 때문이다. 그런데 그 마을이 동탄신도시가 개발되면서 사라지게 된 것이다. 마을은 작아서 소박했으나 작가들에게는 어머니의 품처럼 넓고 컸던 모양이다. 그는 상실의 슬픔을 작품으로 새기면서 나에게 편지를 쓴 것이다.

작품 〈아랫집〉(2009)은 그 집의 뒤를 가로지르는 길가에서 본 풍경이다. 그러니까 이 작품은 아랫집의 뒤통수인 셈이다. 그는 가끔 그림 속의 인물처럼 저렇게 홀로 서서 마을 사람들의 소리에 귀를 기울이거나 음악을 듣곤 했다. 지붕 위를 어슬렁거리며 돌아다니는 고양이와 밭두렁을 떼 지어 몰려다니기는 오리들을 엿보기도 하고. 그는 이 작품에 아랫집의 현실과 상상의 기억을 덧대어 '하나의 풍경'으로 연출했다.

둥근 화면 이미지는 충돌위험이 도사리고 있는 도로에 세우는 볼록 반사경을 차용한 것이다. 단순히 둥근 풍경이요, 그 삶의 기억을 고스란히 간직하고픈 작가의 마음이 저렇듯 둥글게 표현된 것이라 생각할 수도 있으나, 그는 이미 그보다 2년 전에 실제 볼록 반사경에 자화상을 그린 바 있다. 볼록 반사경은 자칫 다른 쪽 도로의 차량이 보이지 않아 충돌할 수 있는 위험을 피하기 위해 세운다. 그렇다면 〈아랫집〉(2009) 장면은 이쪽이 아니라 저쪽의 보이지 않은 풍경의 상황일 터!

그는 결국 아랫집을 떠났고 집은 사라졌다. 그의 다른 그림 〈노동당사〉(2009)는 아마도 아랫집에서 본 반사경 너머의 역사풍경일지 모른다. 정전협정 이후 60년 동안 껍데기로 서 있는 노동당사. 환영과도 같은 이 그림 속을 '아랫집'의 흰 두루미가 건너가고, 그는 당사로 들어가 손을 내밀고 있다. 사라지고 해체된 마을과 사람들과 기억들과의 화해일까? ● 김종길 | 미술평론가

차 례

목리에서 보통리로 나는 철새

2009 - 2011

파랑눈 부엉이 2
Blue-eyed owl 2

80(ø)×3.7(h)cm
Oil on canvas 2009

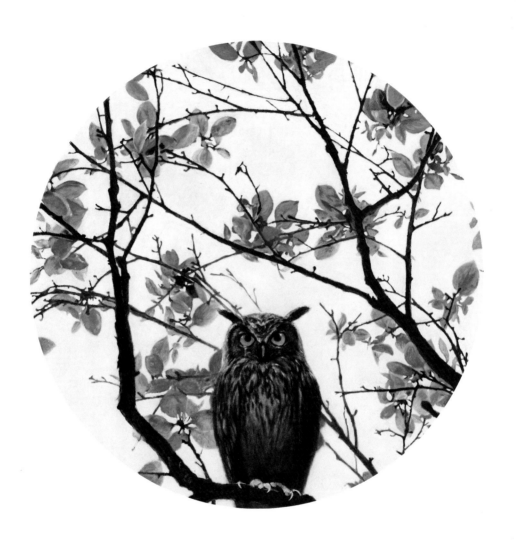

파랑눈 부엉이 1
Blue-eyed owl 1

58(∅)×1.2(h)cm
Oil on canvas 2009

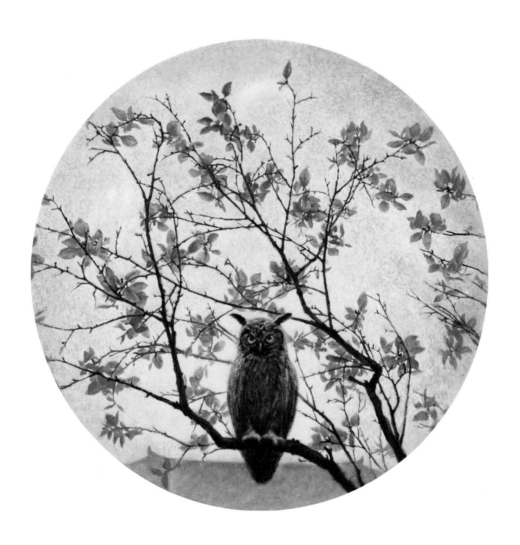

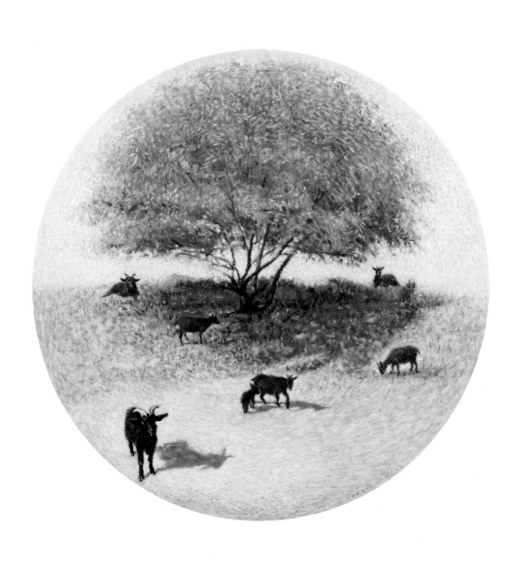

염소그늘
Goat under the shade of a tree

57.6(∅)×0.8(h)cm
Oil on canvas 2009

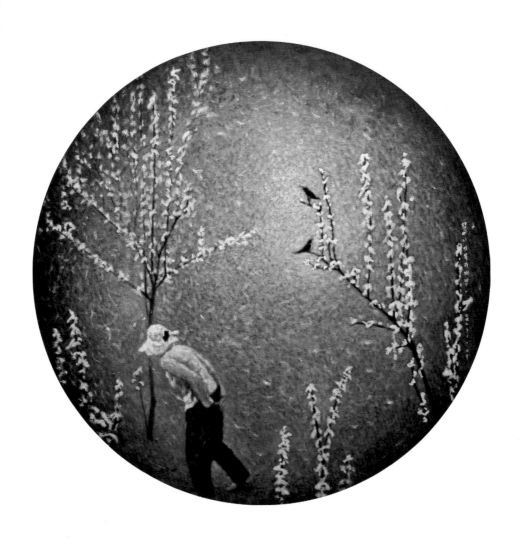

할머니의 목리배밭
Grandmother's Mok-ri pear field

57(Ø)×1.2(h)cm
Oil on canvas 2009

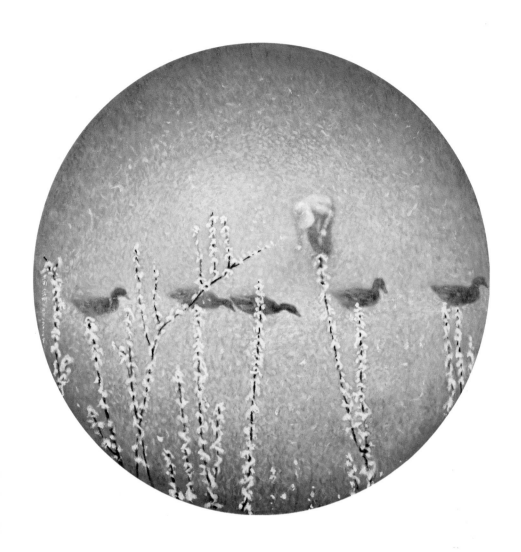

오리솟대
Duck Sotdae

58(ø)×1.2(h)cm
Oil on canvas 2009

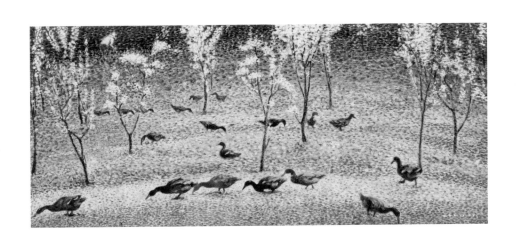

오리 배밭
Ducks in the pear tree field

29×67.5cm
Oil on canvas 2009

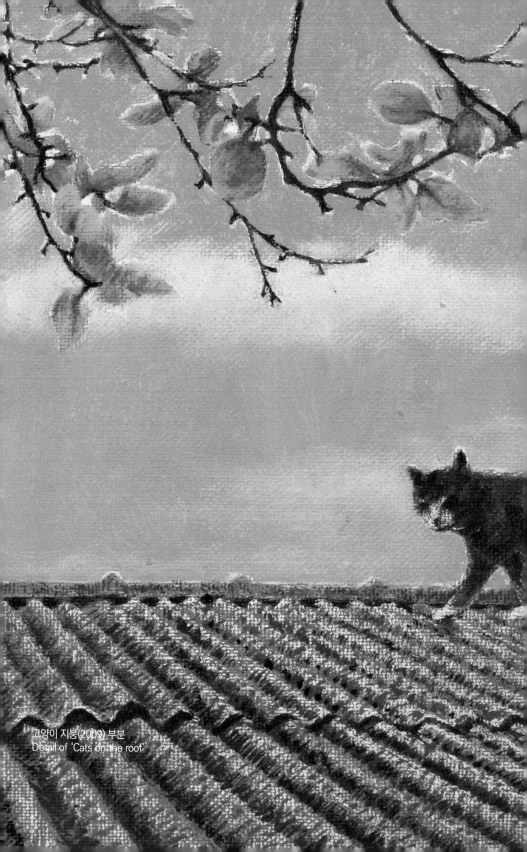

고양이 지붕(2009) 부분
Detail of 'Cats on the roof'

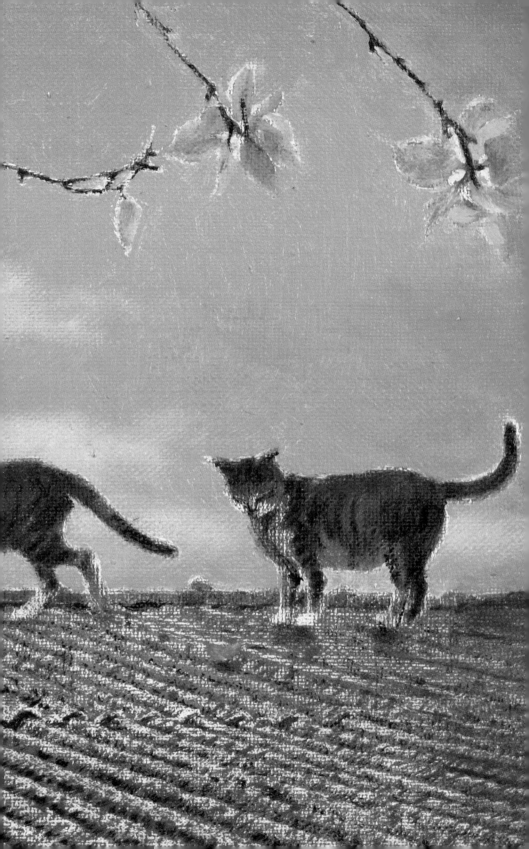

고양이 지붕
Cats on the roof

58.2(∅)×1.2(h)cm
Oil on canvas 2009

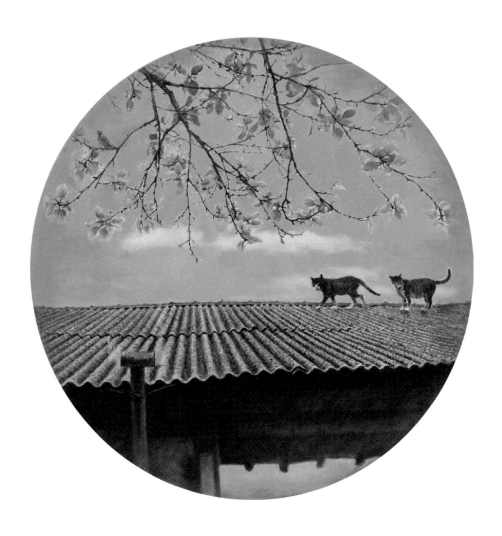

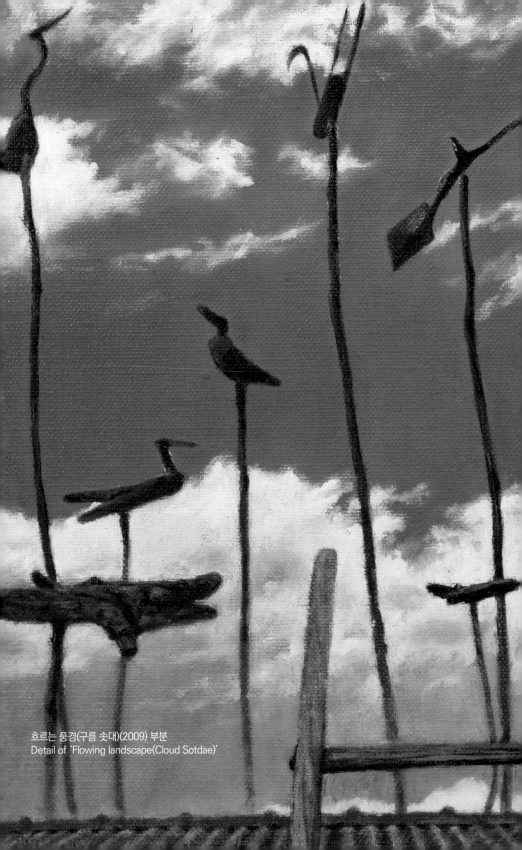

흐르는 풍경(구름 솟대)(2009) 부분
Detail of 'Flowing landscape(Cloud Sotdae)'

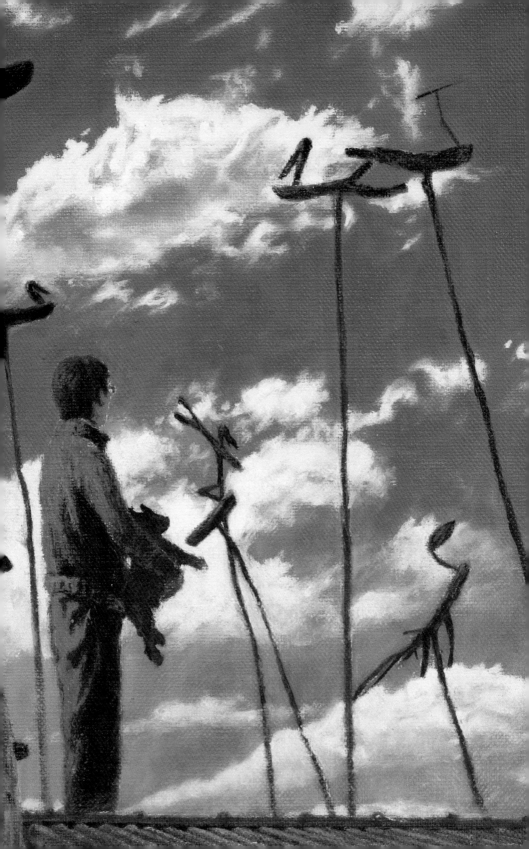

흐르는 풍경(구름 솟대)
Flowing landscape(Cloud Sotdae)

58(ø)×1.2(h)cm
Oil on canvas 2009

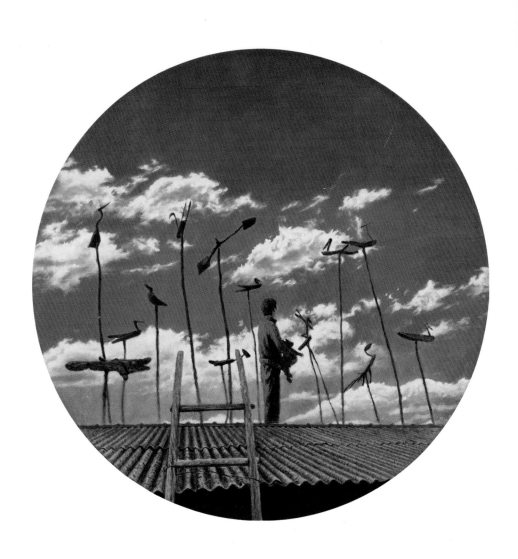

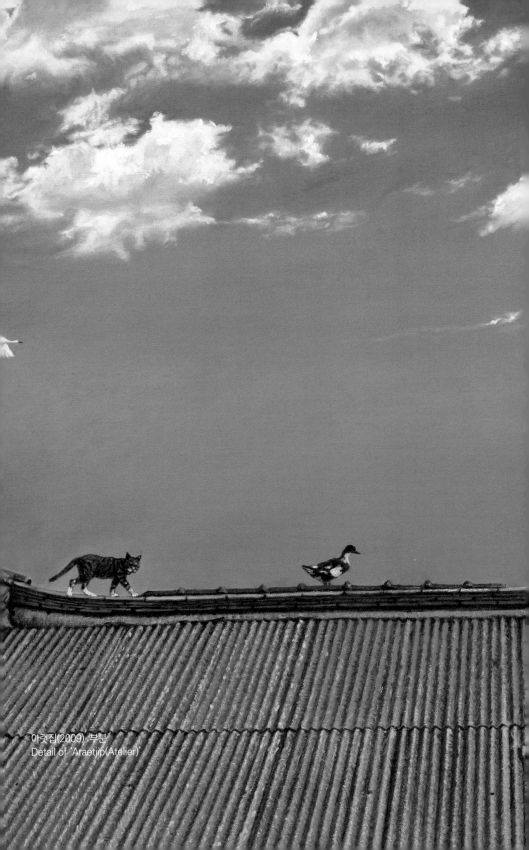

아랫집(2009) 부분
Detail of 'Araetjip(Atelier)'

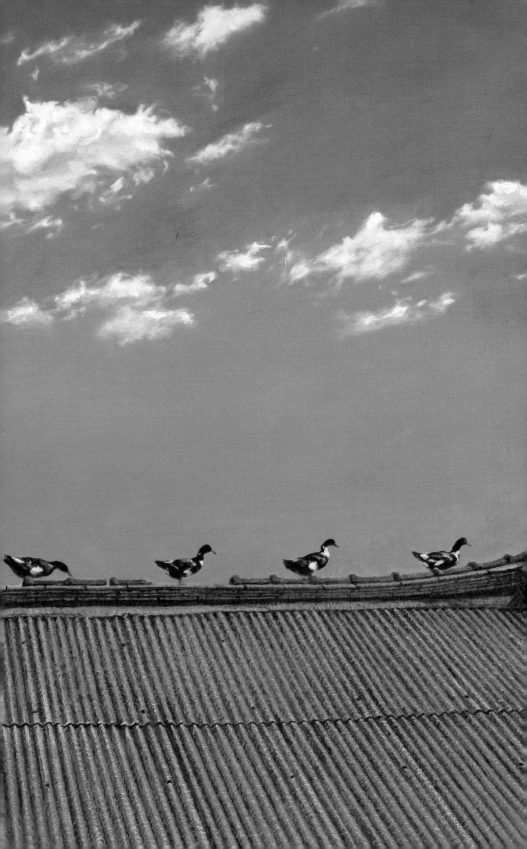

아랫집
Araetjip(Atelier)

130(∅)×3.7(h)cm
Oil on canvas 2009
국립현대미술관 미술은행 소장
Collection of the National Museum
of Modern and Contemporary Art, Korea, Art Bank

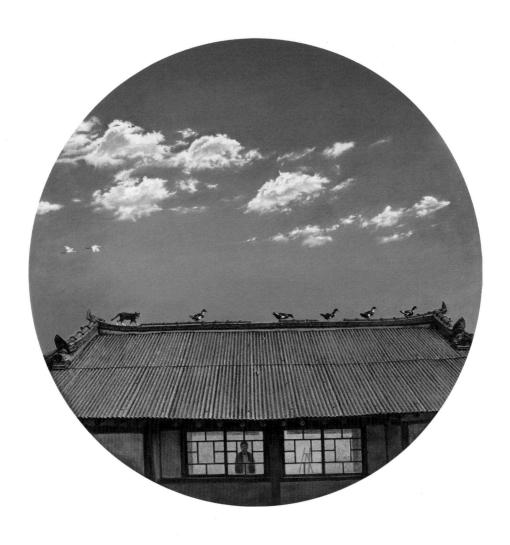

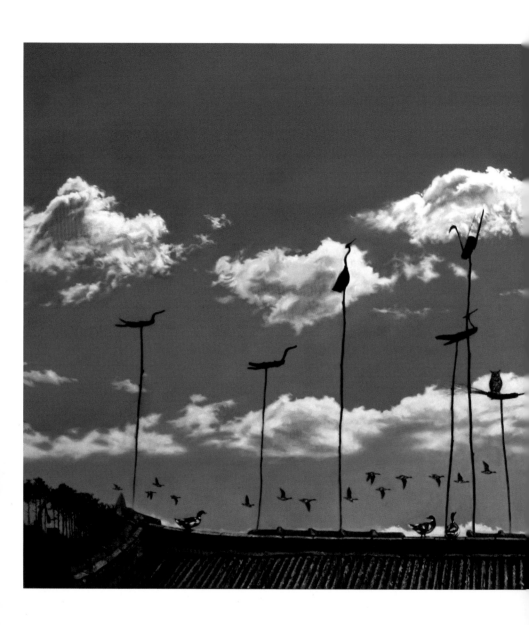

목리별곡
Mok-ri Byeolgok

130×260cm
Oil on canvas 2010

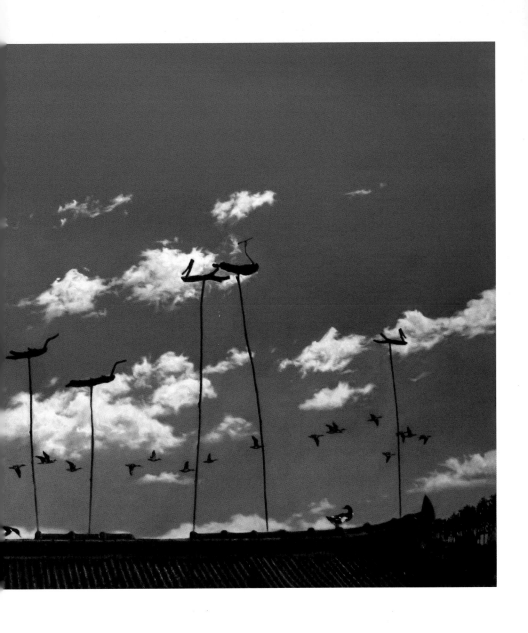

1972 - 2020 | 45

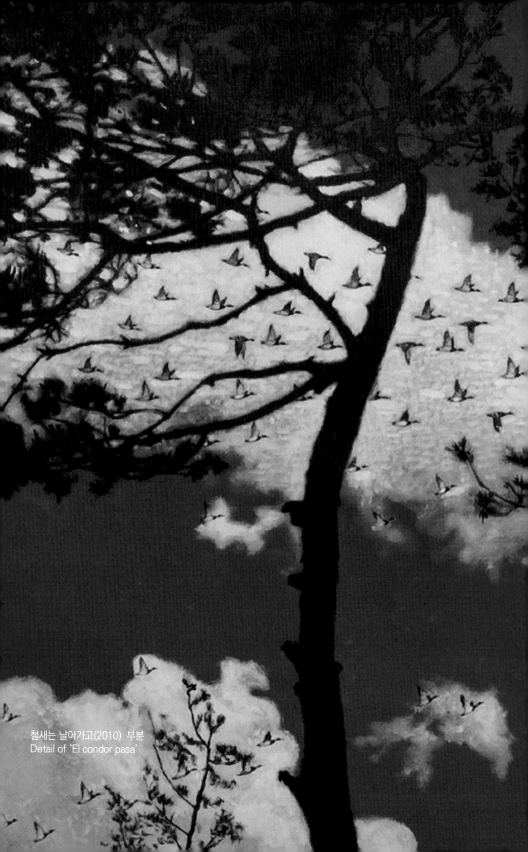

철새는 날아가고(2010) 부분
Detail of 'El condor pasa'

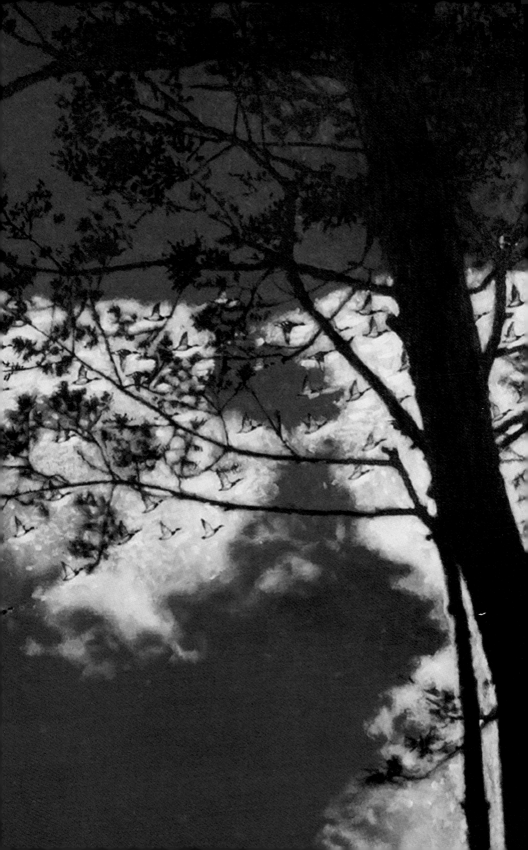

숲의 끝에 버티고 선 청천靑天 나무 기둥 사이로
오리 한 마리, 오리 두 마리, 오리 세 마리가 끝없이 날아갑니다.
어디서 날아온 것인지 어디로 가는지 알 수가 없습니다.
날갯짓하며 밀려가는 풍경이
아름답지만 아름답지만은 않은 그리움으로 가득합니다.
정착하지 못하는 것은 현실 속에
사람들이 그렇고 자연이 그렇고 생명이 그렇습니다.
그런 날갯짓은 상징처럼 그림이 되었습니다.
봄날 어머니의 품처럼 따스한 숲이 되어
옛날 옛적에 휘어이 휘이 하는 청산靑山의 끝이었으면 좋겠습니다.
그런 날갯짓이었으면 좋겠습니다.

_작가 노트

철새는 날아가고 1
El condor pasa 1

181.5×227cm
Acrylic on canvas 2010

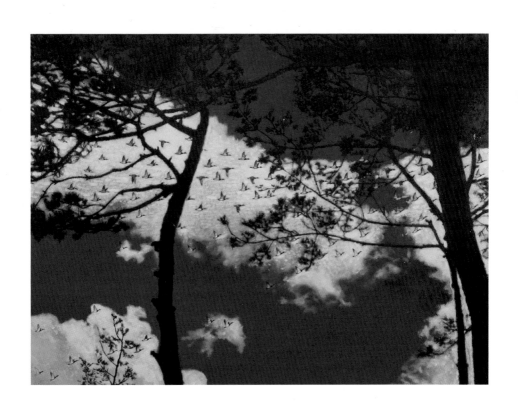

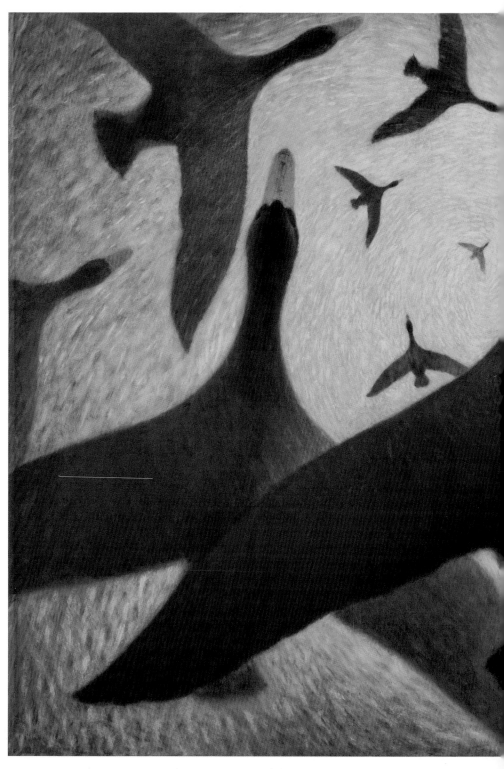

철새의 꿈 Migratory bird's dream *112×162cm Acrylic on canvas 2018*

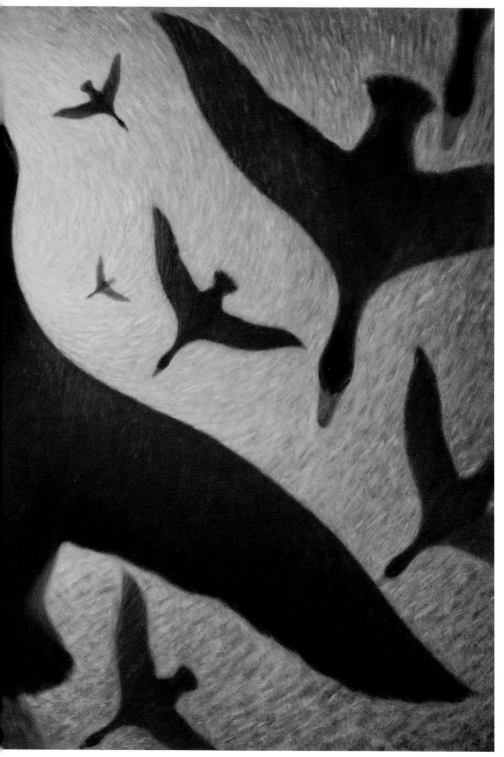

새끼를 안은 어미
Mother embracing her baby

Installation
Mixed midea 2010

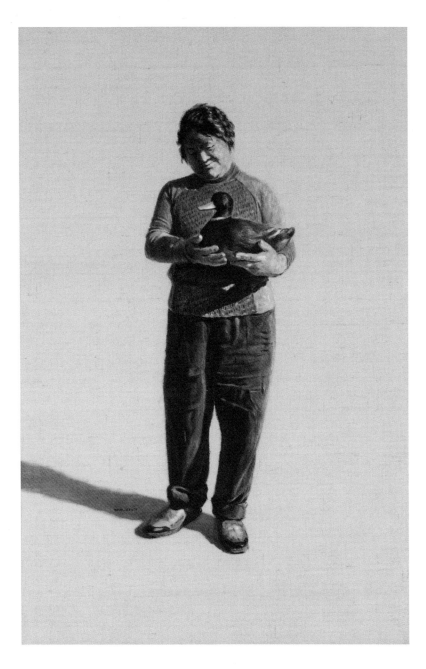

오리를 안은 사람(어머니)
Person holding a duck, mother

91×59cm
Acrylic on canvas 2010

철새는 날아가고 3
El condor pasa 3

38×59×59cm
Mixed media 2010

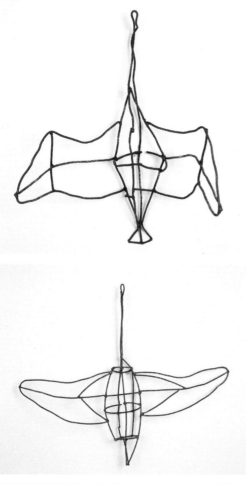

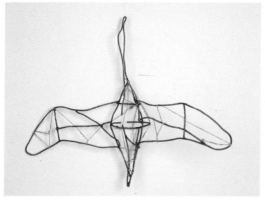

철새는 날아가고(W1, W2, W3)
El condor pasa(W1, W2, W3)

36×55×43cm
20×60×74cm
18×57×73cm
Steel wire, twine 2010

철새는 날아가고 P1
El condor pasa P1

39×59×29cm
Pulp 2010

철새는 날아가고 2 El condor pasa 2 *Installation Mixed media 2010*

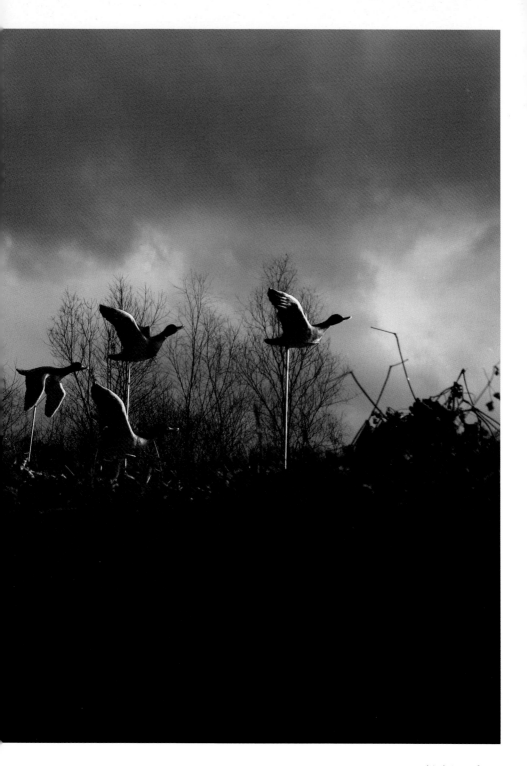

목리에서 마주친 얼굴

2003 - 2010

2-1

生命의 그물코

연기緣起적 세계를 위한 희망

이윤기의 청자 회화에 깃든 생명론

도법스님이 말했다. "부처님이 깨달은 법이 연기법이다. 모든 게 그물의 그물코처럼 연결돼 서로 영향을 주고받는 관계로 이루어져 있다. 연기적 세계관을 이해하게 되면 너 없이 나 못 산다는 것을 깨닫게 된다. 물·산소·부모 없이 태어날 수 없다. 내 노력만으로 사는 사람도 없다. 그런데도 자기 혼자 살 수 있다고 하는 것은 전도몽상(뒤바뀐 생각)이다."라고. 생명평화결사가 탁발 순례를 마치며 마련한 '생명 평화의 길을 묻다'란 즉문즉설에 나서서 그랬다. 모든 생명이 그물코로 연결돼 있다는 것은 상상이 아니라 현실이다. 이 현실적 테제를 망각하게 되면, 해일이 일고 전쟁이 터지며 죽음이 난무한다. 현재, 인류는 이 그물코의 파괴로 인해 치유 불가능한 세계로 치닫고 있다. 어머니 자연은 훌륭한 어부여서 찢겨지고 뭉친 이 그물코를 언제나 본래의 상태로 되돌려 놓았지만, 이제 그 한계에 직면한 것은 아닌지 두렵고 무섭다. 얼마 전 태안 기름유출 사고가 생긴 지 딱 1년이 되었다. 1년 동안 태안의 바다와 육지는 우려했던 두려움과 무서움이 무엇인지 죽음에 가까운 체험을 치러야 했었다. 그럼에도 불구하고 희망은 바로 '우리'에게서 왔다. 사람들은 '벌떼처럼' 달려들어 기름 찌꺼기를 걷어냈다. '벌떼'는 긍정의 표현이 아니다. 공격적이며 파괴적인 '저항'의 언표다. 그런데 사람들은 역설적이게도 환경재앙을 불러온 이 기름의 폭력에 맞서 벌떼처럼 달려가 저항했던 것이다. 그리고 1년이 지난 셈이다. 태안은 이제 서서히 살림의 기운을 되찾고 있다.

작가 이윤기는 해안이 시커멓게 타들어 갔던 바로 그 태안에 다녀왔다. 방제작업을 도우면서 그는 그 검은 바다에 떠 있는 흰옷의 사람들을 발견한다. 수를 헤아리기 힘들만큼 많은 사람들이 방제복을 입고 석유를 걷어내고 있던 그 장면은 그에게 매우 숭고하게 다가왔다. 그는 화성시 동탄의 목리 작업실로 돌아와 이때의 강렬한 기억을 작품으로 풀어내기 위해 다양한 스케치를 했다. 일차적으론 화면의 전면을 검게 칠한 후 흰 사람들을 그려 넣는 것이었는데, 사실적 재현에만 머무는 경향이 있어서 아무래도 성이 차지 않았다. 단지 기억을 회화적 재현으로 끝낸다면 작품의 상징이 커질 수 없기 때문이다. 그는 새로운 방책을 찾기 위해 고민했다. 그러다가 풀어낸 것이 상감청자를 화면으로 호명한 뒤 학 대신 방제복 입은 사람들을 상감한 것이다. 흰 방제복을 입고 연신 허리를 구부렸다가 펴면서 기름 찌꺼기를 걷어내는 사람들의 형상은 놀랍게도 청자가 가진 미학을 현실 미학으로 탈바꿈시켰다. 그런데 그가 청자를 떠올린 것은 올해 통일미술대전을 준비하기 위해 개성을 방문해서 본 고려청자 때문이었다.

우리 인식 속에는 '청자상감운학문매병'(국보 제68호)이 각인되어 있어서 상감청자 하면 대체로 이 청자가 떠오른다. 운학雲鶴(구름과 학) 문양이 상감된 이 청자의 균형미 넘치는 품새가 빼어나게 아름다운 것도 한몫한다. 하지만 상감의 문양은 운학 외에도 양류楊柳(버들)를 비롯해 보상화寶相華·국화·당초唐草·석류와 같이 꽃과 풀, 열매 등 다양하다. 그중 운학과 국화 문양이 가장 많고, 지역의 특성에 따라 생김새도 다르다. 그가 본 개성의 청자는 허리가 잘록하면서 어깨 볼륨이 큰 것이었다. 청자의 빛깔도 달라서 아주 농익은 색이었다. 그러나 그는 그런 생김과 상관없이 상감 문양에 관심을 가졌고, 그것을 태안에 모인 사람들로 바꾸고 싶었던 것이다. 청자라는 그릇은 문양이 새겨지는 하나의 대지라 할 수 있다. 이 훌륭한 모판이 없다면 문양은 한낱 그림 쪼가리밖에 되지 않는다. 청아한 비취색은 그릇이란 대지를 덮은 하늘이며 또한 우주다. 바로 거기에 상감해 넣은 것이 학과 나무,

꽃들인 것이다. 청자에 담긴 세계는 이 땅의 자연을 상징하는 것이며, 그 자연의 가장 응결된 미학이 함축된 세계이기도 하다. 하여 이 청자는 최근 교수신문이 연재하면서 선정한 "한국의 미, 최고의 예술품" 중의 하나로 손꼽히기도 하였다.

그가 그런 의미들을 사유하며 작업실에 틀어박혀 회화적 가마로 구워낸 청자들은 〈청자상감자원봉사자문매병〉(2008), 〈청자상감쓰레기줍는사람문매병〉(2008), 〈청자상감소식을전하는사람문매병〉(2008), 〈청자상감물주는어머니문매병〉(2008), 〈청자상감씨뿌리는아이문매병〉(2008), 〈청자상감물놀이표형병〉(2008) 등 여섯 작품이다. 우리 전통 회화의 특징이랄 수 있는 여백을 한껏 살리면서 청자만을 그린 이 작품들은 상징을 분산시키지 않고, 청자 고유의 미학인 '자연 미학'을 '현실 미학'으로 전이시키고 있다. 그리고 이 현실 미학이 다시 자연 미학으로 합일해 나가는 과정을 보여줌으로써 우리로 하여금 문명의 반자연적 폭력에 대해 성찰케 한다. 〈청자상감자원봉사자문매병〉(2008)는 본래 학이 있던 자리에 방제복을 입은 사람들을 배치했고, 구름이 있던 자리는 기름띠가 되었다. 이 청자는 본래 국보 제68호의 운학문매병이었다. 이 매병의 학 문양은 원과 원의 밖에 둘 다 존재한다. 흑백 상감한 원 안에는 하늘을 향해 날아가는 학과 구름을, 원 밖에는 아래쪽을 향해 내려가는 학과 구름을 새겼다. 원의 안과 밖이 어떤 상징인가에 대해선 밝혀진 바 없지만, 원이 예술적 상징 언어로서의 미학을 테두리 지은 것이라면, 밖은 자유의 몸짓으로서의 자연이 아닐까 한다. 작가 이윤기는 '자원봉사자' 매병에서 이 원과 밖 경계 없이 방제복 입은 사람을 새겨 넣어 상징과 현실이 기름유출로 피폐해졌음을 고백하고 있다. 때로 자연의 내부와 외부는 이렇듯 인간에 의해 치명적인 상처를 입는다. 〈청자상감쓰레기줍는사람문매병〉(2008)은 원 안의 학을 그대로 두고 그 밖에서 쓰레기를 줍는 사람을 그려 넣었다. 이것은 학으로 상징되는 자연의 속살이 치유되고 있음을 웅변하는 것이며, 자연과 환경, 그 씨알 주체의 생명은 지속

되어야 한다는 강한 신념을 드러내는 장면이라 할 수 있다. 하지만 여전히 사람들의 삶터는 오염으로부터 자유롭지 못하며, 자연의 밖에서 그들 스스로 불러들인 재앙의 찌꺼기를 줍고 있다.

문학평론가 이명원은 희망의 인문학에서 이렇게 말한 바 있다.

> "우리가 한 편의 시를 읽는 일이 지루하고 또 무력한 것일 수 있지만, 적어도 그 시들을 둘러싸고 있는 '타인의 고통'에 대해서, 또 그 시를 읽고 있는 우리들의 고통에 대해서, 좀 더 성숙하고 예민해질 수 있다고 생각했다. (중략) 무력한 인문학이, 게다가 연약한 한 편의 시가 인간과 세계를 근본적으로 변화시킬 수 있으리라는 믿음은 무모하다. 그러나 무모하다는 것을 알고 있음에도 불구하고, 우리는 희망을 포기하지 말아야 한다."

작가 이윤기가 그리기라는 회화적 상감으로 구현해 낸 이 청자들의 맥락 또한 다르지 않아 보인다. 그는 불가능해 보였던 태안의 복구가 다시 사람의 힘으로 희망을 되찾아 가는 것을 두 눈으로 확인했기 때문이다. 사실 그는 그 이전, 그러니까 평택 대추리에서 현장예술의 가능성을 발견했던 작가다. 그가 희망을 포기하지 않는 것을 이러한 '사람에 대한 희망'이 있기 때문이기도 한 것이다. 자연의 밖은 문명이 아니라 또 다른 자연이다. 바로 그곳에서 사람들이 산다. 〈청자상감소식을전하는사람문매병〉(2008)에서 '쓰레기 줍는 사람'이 우체부 아저씨로 바뀌어 표현된 것을 보라! 우체부는 기름띠가 천지인 갯벌을 가로질러 '소식'을 전하기 위해 달린다. 그 소식이란 무엇일까? 매병 주둥아리 위에 한 마리 제비가 앉아 화면의 정적을 깨고 있다. 제비의 귀환은 봄의 귀환이자 생명 움틈의 귀환이지 않는가? 그렇다면 이 작품이 타전하는 소식은 태안이 죽음의 땅에서 생명의 땅으로 귀환하고 있음을 알리는 것이 아닐까? 작가 이윤기는 이 작품에서 한 편의 시처

럼 타인의 고통을 감싸 안은 '희망의 소식'을 길어 올린다. 〈청자상감물주는어머니문매병〉(2008)은 원의 안에는, 힘차게 날아올랐던 학이 있던 자리에 어머니를 그렸다. 어머니는 상징이 있던 자리마저 다시 씻겨내고 있다. 원 밖의 학은 치유되었다. 이제 남은 것은 다시 상징이 되어야 하고 서사가 되어야 한다는 믿음이다. 바로 거기가 시의 자궁이며, 모든 예술의 궁극의 모궁母宮이지 않은가. 어머니 자연은 생명 치유의 손길로 거대한 씻김의 굿판을 벌이고 있다. 〈청자상감씨뿌리는아이문매병〉(2008)는 예술이 꿈꾸는 이상향이자 소망의 실체라 할 수 있다. 이 청자에선 원의 안과 밖이 존재하지 않는다. 하늘과 땅의 경계 없이 모두가 하나다. 아이들이 씨를 뿌리며 대지를 일구고, 흑염소가 그 대지의 지평에서 풀을 뜯는다. 운학도 자유롭게 춤춘다. 그리고 〈청자상감물놀이문표형병〉(2008)에 이르면 이제 아이들과 꽃이, 물이 완전히 동화된 세상이 된다. 물아일체物我一體란 바로 이것을 두고 이르는 말일 것이다.

이윤기는 회화로 구워낸 청자를 통해 상처받은 그물코를 치유했다. 그의 회화는 이명원식으로 풀면, 연약한 그림 하나가 인간과 세계를 근본적으로 변화시킬 수 있으리라는 믿음은 무모하다. 그러나 무모하다는 것을 알고 있음에도 불구하고, 우리는 희망을 포기하지 말아야 한다. 이윤기의 회화는 바로 그 지점을 우리에게 또박또박 들려주고 있다. ● 김종길 | 미술평론가

청자상감자원봉사자문매병
Celadon prunus vase with inlaid 'volunteer' design

100×72.5cm
Oil on canvas 2008

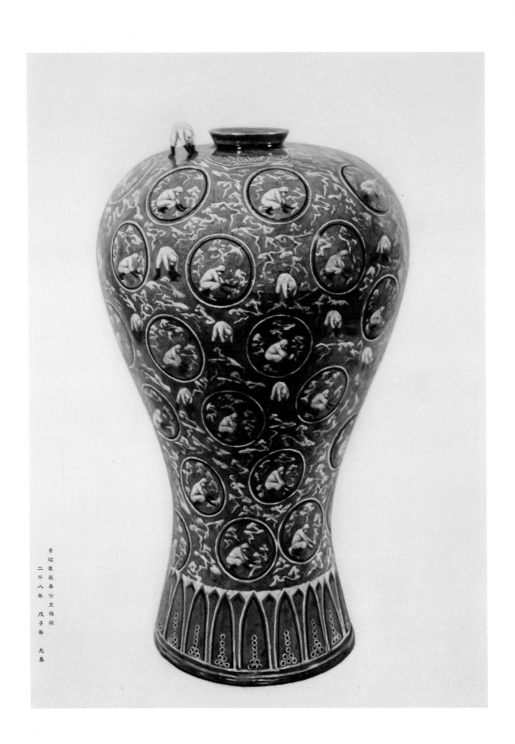

青磁象嵌奉仕文梅甁

二千八年 戊子年

允基

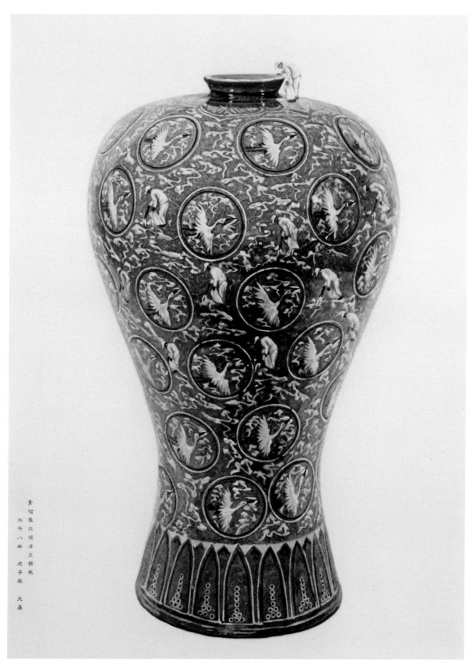

청자상감쓰레기줍는사람문매병
Celadon prunus vase with inlaid 'cleaning man' design

100×72.5cm
Oil on canvas 2008

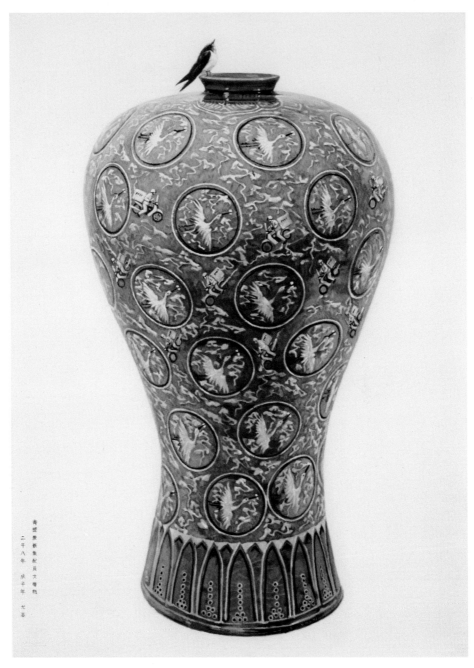

청자상감소식을전하는사람문매병
Celadon prunus vase with inlaid 'messenger' design

100×72.5cm
Oil on canvas 2008

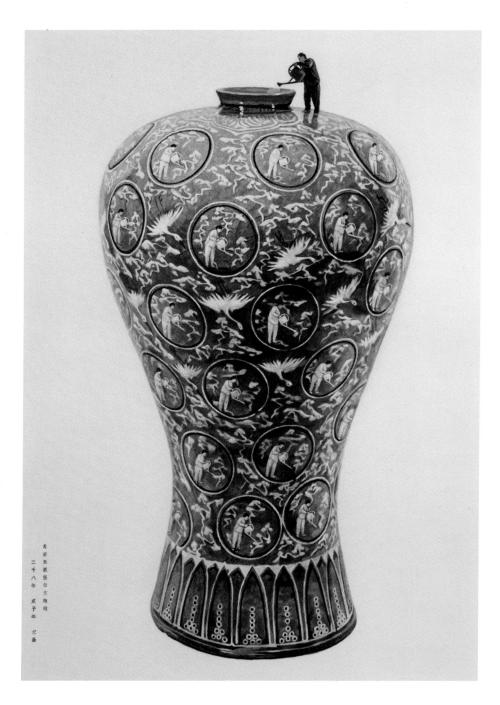

청자상감물주는어머니문매병
Celadon prunus vase with inlaid 'mother' design

100×72.5cm
Oil on canvas 2008

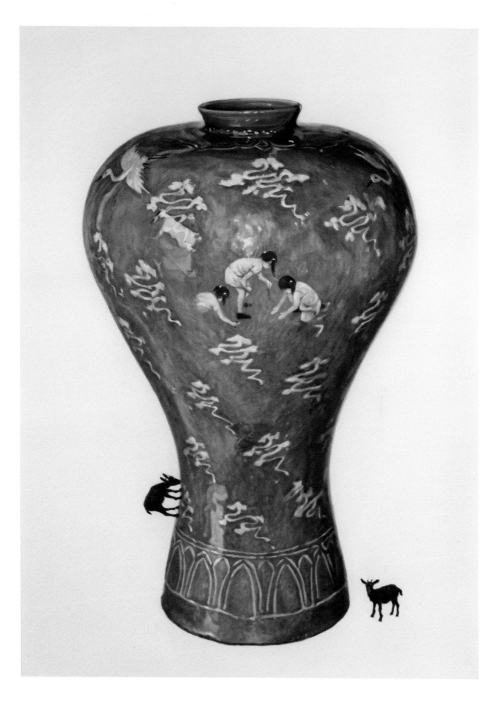

청자상감씨뿌리는아이문매병
Celadon prunus vase with inlaid 'children' design

100×72.5cm
Oil on canvas 2008

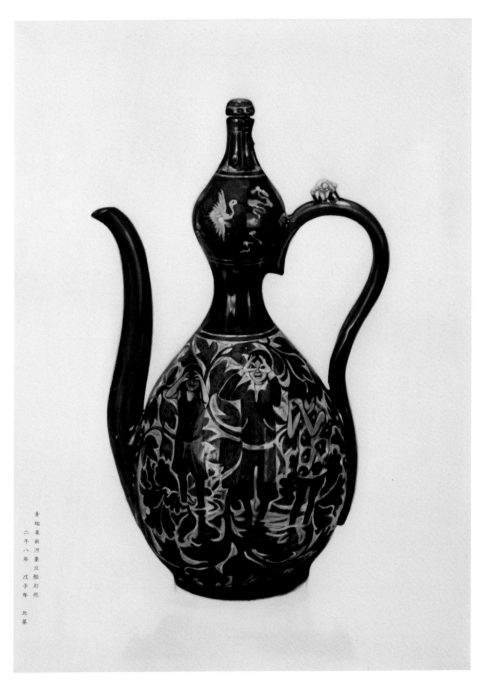

青磁象嵌河童文瓢形瓶
二千八年
戊子年
知基

청자상감물이문표형병
Celadon Gourd-shaped Ewer with inlaid 'children' design

100×72.5cm
Oil on canvas 2008

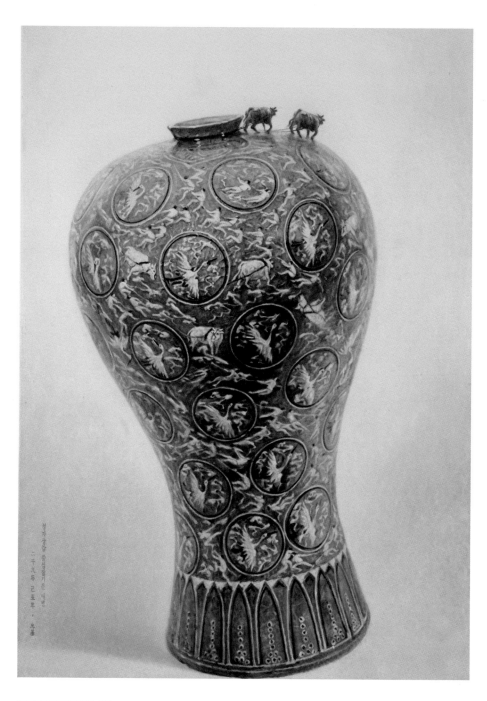

청자상감중심잡기문매병
Celadon prunus vase with 'mesh of life; balance' design

116.5×80.5cm
Oil on canvas 2009

태안 시리즈 1
Taean series 1

Oil on canvas 2008

태안 시리즈 2
Taean series 2

Oil on canvas 2008

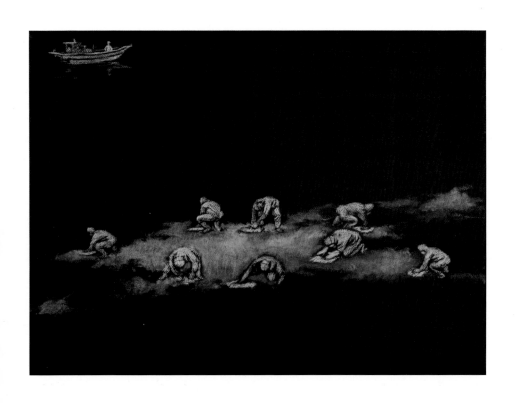

태안 시리즈 3
Taean series 3

Oil on canvas 2008

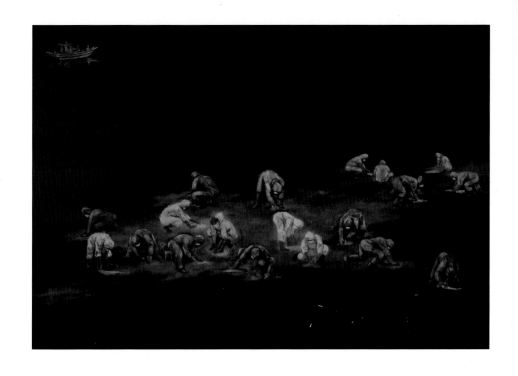

태안 시리즈 4
Taean series 4

112×162cm
Oil on canvas

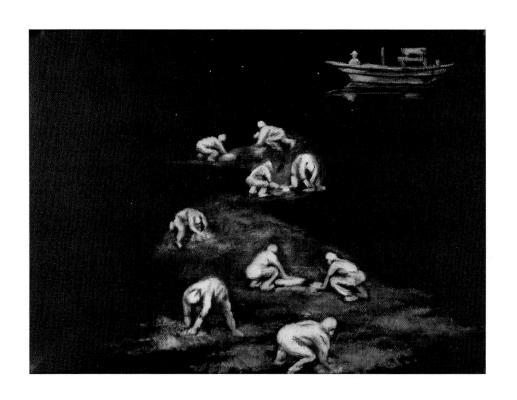

태안 시리즈 5
Taean series 5

Oil on canvas 2008

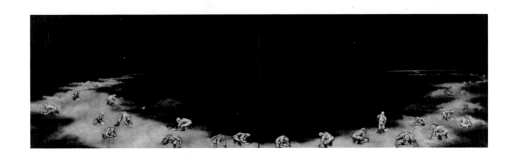

태안 시리즈 6-끝없는 길이 이어지고 이어지다
Taean series 6-Endless road

19×66cm
Oil on canvas 2008

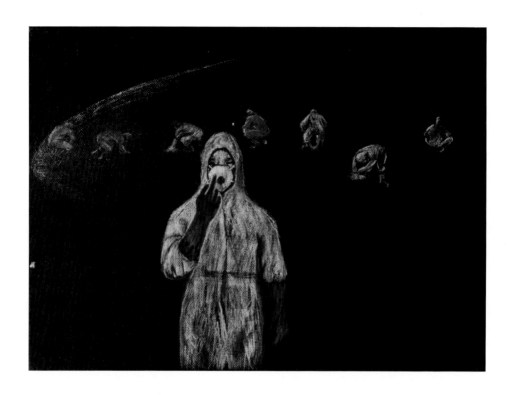

태안 시리즈 8
Taean series 8

20×33cm
Oil on canvas

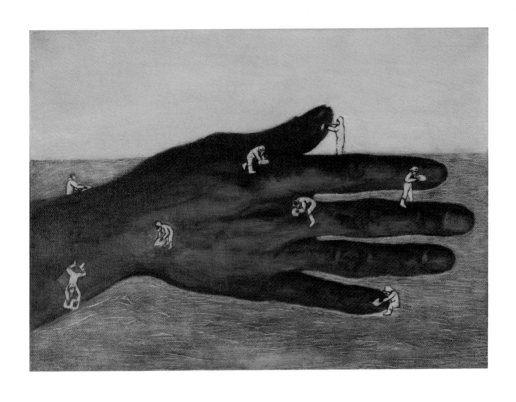

태안 시리즈 9
Taean series 9

24×33cm
Oil on canvas

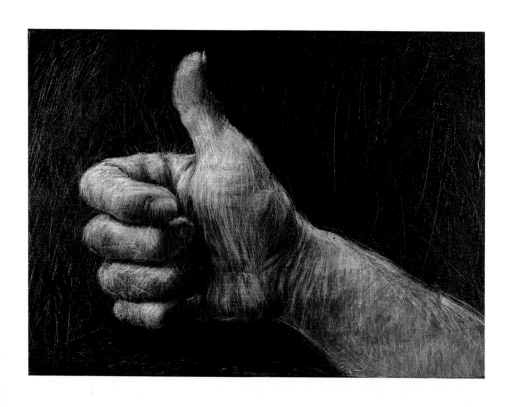

태안 시리즈 10-함께 승리
Taean series 10-We all win

20×33cm
Oil on canvas

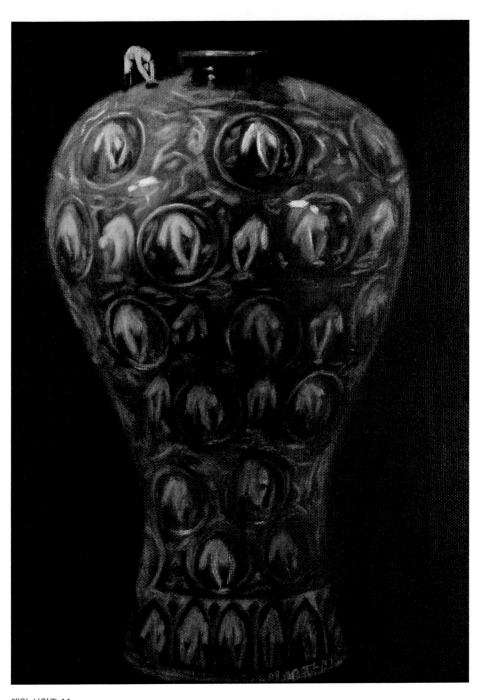

태안 시리즈 11
Taean series 11

Oil on canvas 2008

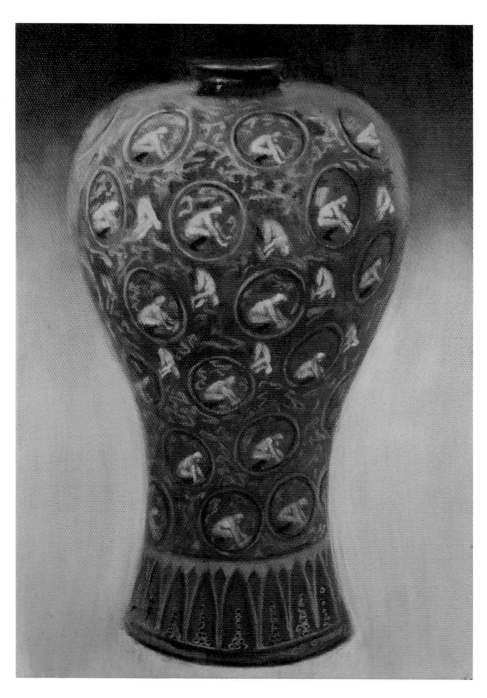

태안 시리즈 12
Taean series 12

33×24cm
Oil on canvas 2008

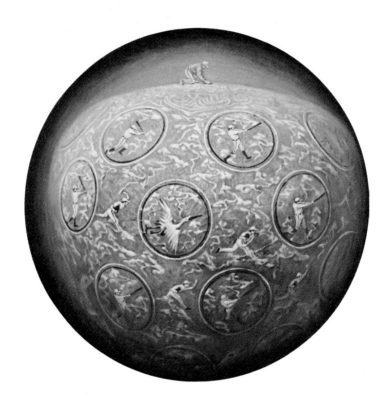

태안 시리즈 13
Taean series 13

79(ø)×1.2(h)cm
Oil on canvas

이것은 꾸며진 이야기가 아닙니다.
현실입니다. 눈으로 보고 느낀 아름다운 풍경이었습니다
이른 새벽 거리에서 쓰레기를 줍는 노인을 마주칠 때도 그랬고.

진정 이 시대의 보물은 희망을 가진 움직이는 행동하는 사람이 아닐까요?
요즘처럼 어둡고 메마른 세상에도 마르지 않는 샘이 아직 있습니다.
바로 그들입니다.
지난번 전시에서는 작가의 작업실을 중심으로 만난 사람들을
오브제에 결합하여 인물이 가지고 있는 특징과 의미를
물건에 새겨넣는 작업을 통해 미학화하였다면
이번 전시에서는 누구나가 알고 있는 아름다운 보물에
새겨넣는 작업에서 출발하였습니다.

검은 갯벌.
그들이 지나간 자리는 새 생명을 얻기 시작하였습니다.
그것은 상감청자의 아름다운 빛을 내는 과정과도 닮았습니다.
보물처럼 아름답기도 깨질 듯 불안한 현실이기도 하니까요.
그려진 보물 속에는 이 시대를 아름답게 움직이는 그들이 상감되어 있습니다.

_작가 노트

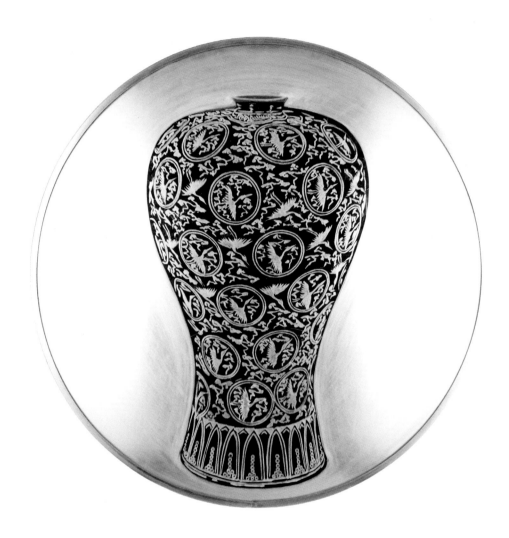

보물거울
No.68 national treasure on convex mirror

80(ø)cm
Engraved on convex mirror 2008

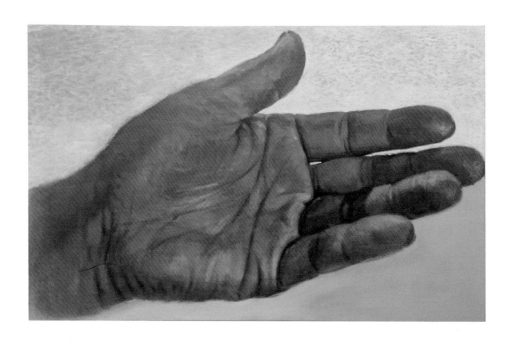

뜨거운 손
Painter's hand

117×73cm

술래잡기
Hide and seek

91×116cm
Oil on canvas 2008

정조준
Precise aiming

19×24cm
Oil on canvas 2006

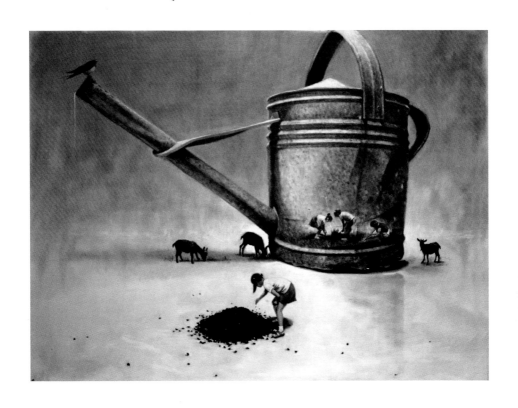

씨 뿌리는 아이와 염소
Sowing children and goats

97×130.5cm Oil on canvas 2008
국립현대미술관 미술은행 소장
Collection of the National Museum of Modern and Contemporary Art, Korea, Art Bank

쏘가리 2
Mandarin fish 2

60×160cm
Oil on canvas 2003

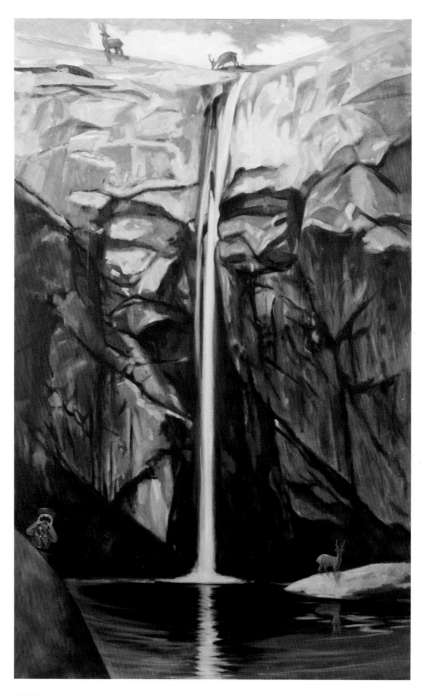

박연폭포 1
Parkyeon falls 1

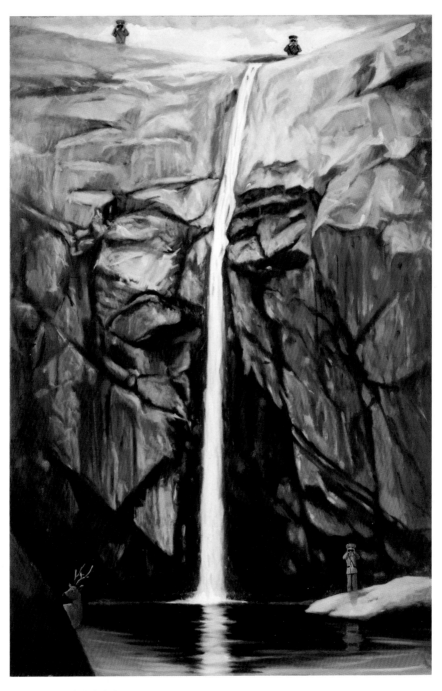

박연폭포 2-경계에 선 사람
Parkyeon falls 2-A person standing on the border

박연폭포 3
Parkyeon falls 3

58(ø)cm
2009

창의문에 서다
Standing at the Changuimun Gate

45×60cm
2006

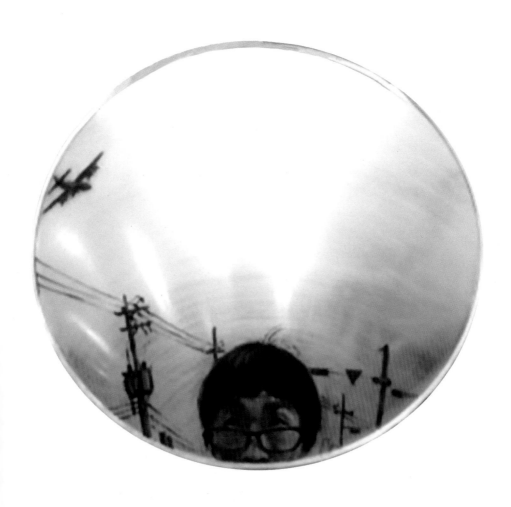

전투기를 보는 아랫집이 그려진 볼록 반사경
Self-portrait on convex mirror

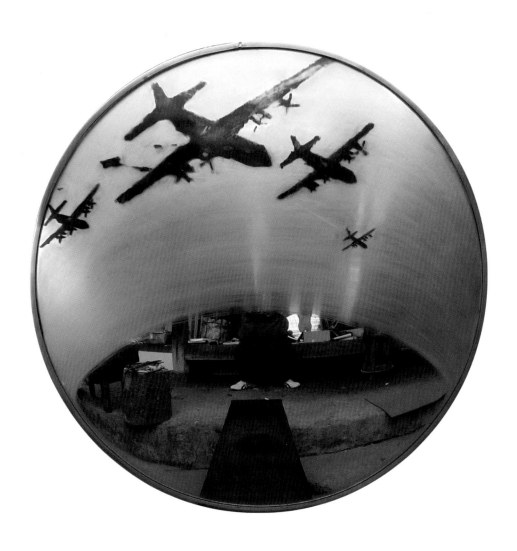

전투기가 그려진 볼록 반사경
Fighter planes on convex mirror

화분
Flower pot

24×33cm

지칭개
Wild flower(Lyre-shaped hemistepta)

33×24.5cm
2008

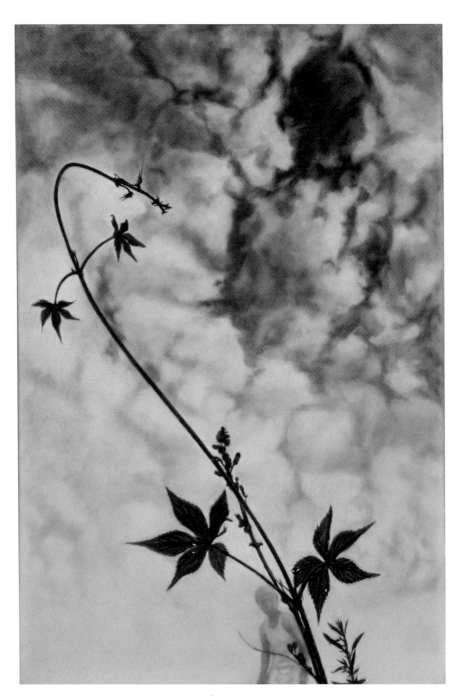

하늘로 솟은 넝쿨
Vines rising to the sky

91×60.5cm
Oil on canvas 2007

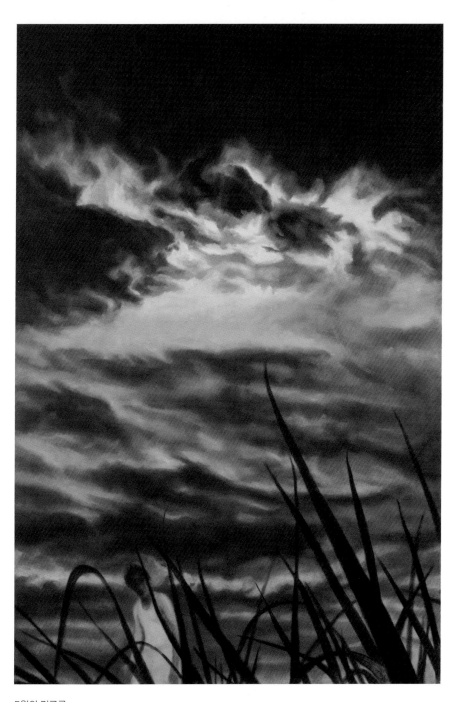

5월의 먹구름
Dark clouds of May

91×60.5cm
Oil on canvas 2007

유영의 도시
Floating city

24×33cm
Oil on canvas 2006

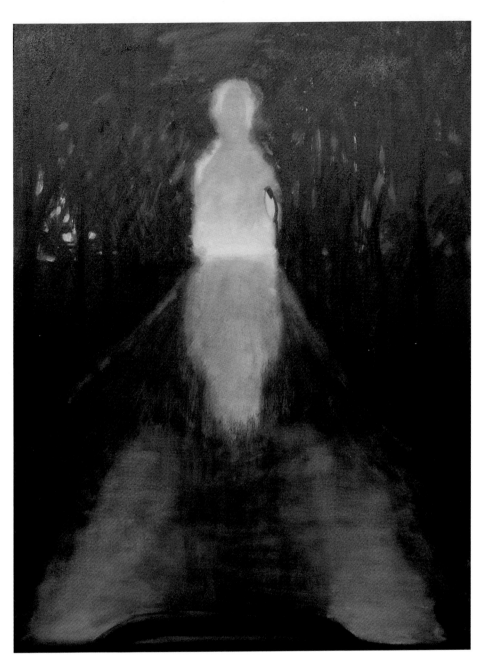

목리 가는 길
The road to Mok-ri

망원경을 보는 여인
Woman looking through a telescope

128×128cm
Acrylic on canvas 2010

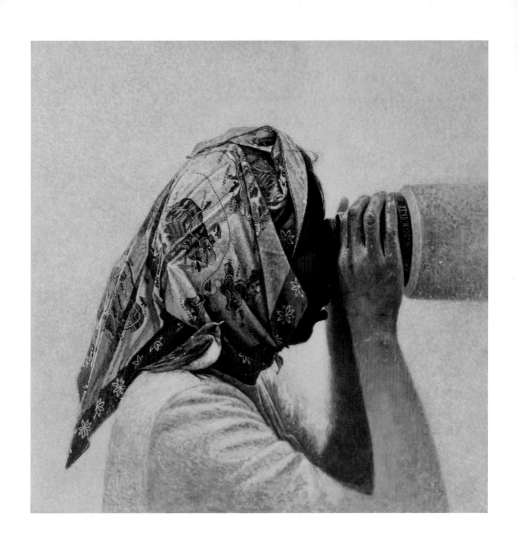

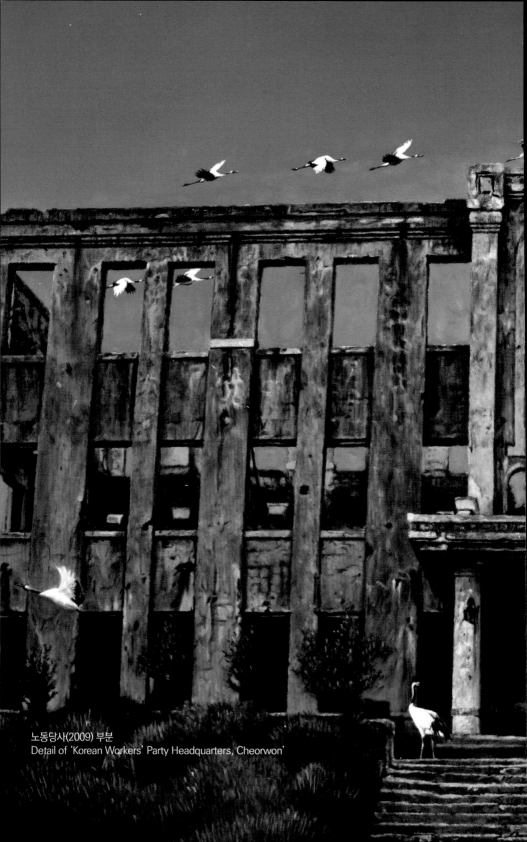

노동당사(2009) 부분
Detail of 'Korean Workers' Party Headquarters, Cheorwon'

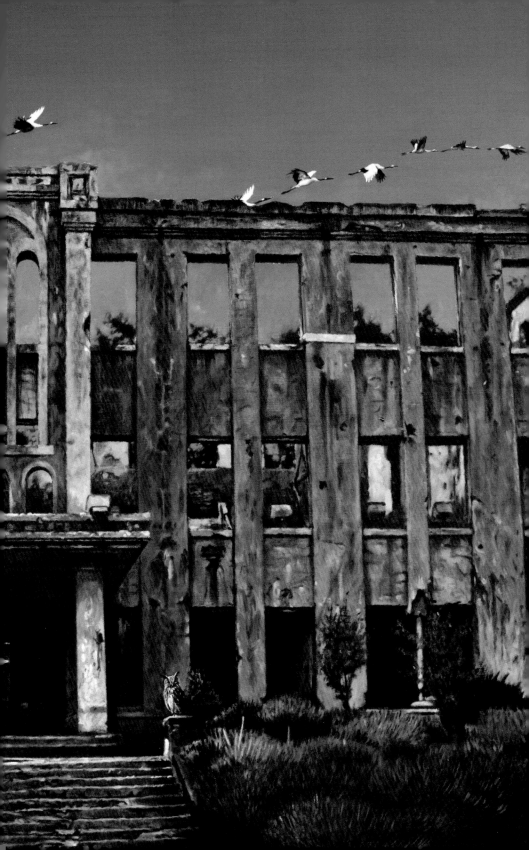

노동당사
Korean Workers' Party Headquarters, Cheorwon

130(ø)×3.7(h)cm
Oil on canvas 2009
국립현대미술관 미술은행 소장
Collection of the National Museum of Modern and Contemporary Art, Korea, Art Bank

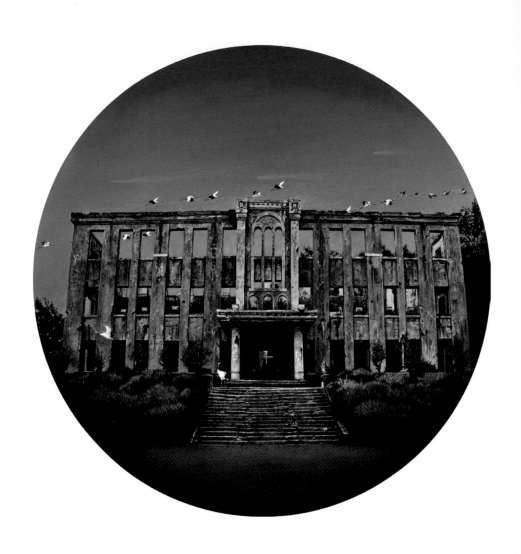

2-2

사물에 그린 얼굴

지독한 리얼리티의 인물들
- 이윤기, 목리에서 마주친 얼굴

목리, 막차를 탔다

경기도 화성시 동탄면 목리. 동탄 신도시 편입지구로 사라질 마을 중의 하나다. 목리는 전통 있는 마을의 역사를 가졌거나 전답 부자들의 유세가 대대로 계급을 형성했던 중세사를 가지지도 못한 근대적 마을의 빈곤한 풍경에 자리한다. 수원이나 화성의 개발권에서 밀린 것 같다. 지금, 목리 풍경은 신도시에 눈먼 부르주아 자본가의 땅 투기로 인해 여기저기 벌건 속살을 드러낸 채 수몰 지구화될 날만을 기다리고 있다. 이 조그만 마을도 이제 아파트 밑창에 잠길 테니까.

화가 이윤기가 목리에 찾아든 것은 5년 전으로 거슬러 올라간다. 수원에서 활동하던 몇몇 작가들이 이곳에 둥지를 틀게 되면서 그도 이사를 오게 되었다. 수원대 이재복 교수가 후배와 제자들에게 땅을 내어준 것이 계기가 되었지만, 작업에 대한 열의가 한창이던 20대 후반~30대 중반의 청년 작가들은 시내에서 멀지 않으면서 산들에 묻힐 수 있다는 이곳이 맘에 들었다. 맏형 노릇을 했던 판화가 이윤엽은 컨테이너 박스를 개조해 상주했고, 조각가 천성명, 임승천, 화성공장 공장장 이근세는 거의 매일 출퇴근을 했다. 경기문화재단에 재직 중인 최춘일이 이들의 열정에 공감하고 동참한 것은 이때의 따뜻한 풍경이었다. 2002년과 2003년의 목리는 아직 시대의 길목에 나서지 못한 뒷방 할아씨처럼 고즈넉했다. 그러나 1년이 무섭게 상황은 반전

되었다. 동탄 신도시가 마무리될 무렵, 목리는 공장으로 채워졌다. 국도 주변은 부동산이 도열했고, 땅값은 천정부지로 날뛰었다. 그러니, 이문구의 『우리 동네』가 떠오른 건 자연스런 일이었는지 모른다.

문학평론가 김우창은, 이문구의 『우리 동네』 연작에서 오늘의 농촌이 엄청난 외적 세력의 중압과 내적 분열 속에 자체 붕괴에 직면해 있음을 살핀다. 그러면서 농촌이 어떻게 이러한 파괴적인 세력과 중압으로부터 풀려나 보다 사람다운 공동체로 갱생할 수 있는가를 고민한다. 그는 이문구의 소설이, 그 갱생의 변증법을 모색하기를 그치지 않으며, 그것을 가장 구체적이고 일상적인 일들에서 또 추상적인 집단적 이상을 위해서가 아니라 자기를 자각한 구체적인 인간들의 필요에서 형상화하여 보여주는 데 성공했다고 평하고 있다.

이문구의 소설이 화성시 발안에서 탄생되었다는 것은 참 아이러니다. 2005년인가, 경기문화재단에서 발간하는 『기전문화예술』은 이곳 시인 이덕규와 함께 소설의 발원지를 찾아 나선 적이 있다. 그러나 이문구가 살면서 그려낸 그 마을은 온데간데없었다. 그 시간의 소멸이 도대체 얼마나 길었기에 흔적조차 없었던 것일까. 천년의 세월도 아니고 단지 이십 수년이 흘렀을 뿐인데 말이다. 영세농이거나 자활 노동을 해야 할 만큼 자본주의 생활장의 경계에 위치한 사람들이 모여 살고 있었단 얘기가 되는데, 사실, 필자가 처음 마주하게 된 2003년의 가을 풍경은 시대의 빛깔이 누렇게 쌓인 1970년대와 다를 바 없었다. 토착민의 선행적 점유 권력이나 기득권을 찾는 것도 말뿐이어서 그 이후로 빠르게 늘어가는 조립식 공장건물을 어찌하지 못하는 것 같았다.

"우렁닥지만한 동네서 자고 나면 마주 볼 얼굴끼리 그럴 수는 없을 일이었으나 두고두고 쌓인 감정을 가량하면 그것도 되레 양에 덜 차는 것이었다. 언제고 한 번은 되게 홀닦아 주리라고 별러온 것은 비

단 이장을 비롯한 몇 사람만의 심정이 아니었을 터이다. 팬츠를 게 다 재걸고 전시하는지 열흘이 넘어도 아직 말뚝을 뽑거나 황의 집에 걷어다 준 이가 없음만 보아도 능히 대중할 일이던 것이다."

<div align="right">- 「우리 동네 황씨」 중에서</div>

우렁닥지만한 이곳 목리도 이제 막차를 탔다. 최춘일과 이윤엽은 원상 복귀와 새 터를 만들었고, 화성공장은 이윤기의 작업실에 동거 중이다. 작업실을 제대로 짓겠다던 이들의 꿈은 조립식 가건물로 이뤄졌으나 멀지 않아 다른 곳으로 흩어져야만 한다. 목리는 이들의 고락을 기억으로 묻어둔 채 얼마 남지 않은 시간을 버티는 중이다.

이윤기, 말의 씨알을 삼키다

인터뷰를 하기로 한 날은 어쩔 수 없이 한밤이 되곤 했다. 직장이 우선하기에, 출장을 휘둘러 일을 마감한 후 동탄으로 핸들을 돌리면, 밤 9시가 훌쩍 넘곤 했던 것이다. 그와 만나는 일은 대부분 그랬다. 어느 때는 가족 나들이로 목리행을 하지만, 이때 대화를 한다는 것은 그저 사소한 요구와 안부를 묻는 수준이다. 그럼에도 5년 가까이 그의 작업을 지켜보았으니 딱히 뭔가를 따져 묻는 인터뷰도 썩 훌륭하지 못하다는 것을 우린 잘 알고 있었다. 몇 번의 담화가 싱겁게 끝났던 것은 그런 이유일 터이다.

전시를 앞두고 다시 인터뷰를 시도한 것은 최근 그의 작품이 '신명'의 활기를 찾아가고 있었기 때문인지 모르겠다. 인물 작업이 본격적으로 시작될 즈음 그는 아이들의 표정에 빠져들고 있었다. 우린 거기서 다시 시작했다. 9월 5일 수요일, 밤 10시가 다 된 시각, 목리 작업실에서.

"그랬죠. 그때는 애들 표정을 보는 것이 좋았어요. 하지만, 내가 그린 아이들은 다른 얘들하곤 달라요. 어딘가 그늘진 표정을 가지고 있어요. 시골 아이들은 상처를 안고 있는 경우가 많아요."

"한 애가 어느 날 머리를 자르고 왔어요. 발랄하던 앤데, 싹 뚝 잘린 머리가 얼굴을 더 환하게 하지 않고 무겁게 하는 것 같았어요. 그 애의 표정이 인상에 착 달라붙는 거예요. 그래서 자르기 전과 후를 그렸죠."

그는 여러 아이들의 표정을 화면에 새겼다. 그 아이들은 때론 낯설고 슬프지만, 상실의 표정은 결코 아니다. 또한 그가 그린 아이들은 한 화면에서 두 개의 표정으로 우리를 응시한다. 아이들의 내면에 자리한 희망의 근거를 들춰내거나 아픈 곳에 씨알을 묻어 생명을 싹틔워내는 방식이다. 몇 년째 방과 후 미술 교사로 참여하고 있는 학교에서, 그리고 목리에서 만난 아이들이 이 화면의 주인공들이다.

"대추분교 유리창에 어르신들의 초상을 그렸잖아요. 또 벽화도 그리고. 그때부터 무엇을 그릴 것인가 하는 고민이 시작된 것 같아요. 뭔가를 주워오는 것을 좋아하는데, 대추리엔 고물들이 많이 있었죠. 고물들도 사연이 다 있어요. 누구를 만날 때의 느낌, 뭐 그런 것이랄까. 그래서 주어온 오브제에 인물들을 그려봤죠."

"우리 엄마가 많이 아팠어요. 엄마는 화분을 좋아해요. 어느 날 깨진 항아리가 보였어요. 항아리가 깨지면 화초를 가꿀 수 없잖아요. 그래서 깨진 항아리를 가져와 거기에 엄마를 그렸어요. 몇 년간 많은 사람을 만나고, 그리기도 했지만, 여자를 그린 건 엄마가 처음이에요."

"저 맥주병은 훌랄라 호프집에서 파는 맥주예요. 친한 벗이 있는데 선생이죠. 이 친구 참 바른 친군데, 술만 먹었다 하면 후련하게 속을 털어놓

는 거예요. 그래 저 친구를 그리자. 저 맥주병만 보면, 그 친구 얼굴을 보채는 것 같지 뭐예요."

"겨울에 연탄을 때요. 작년 겨울에 내가 연탄 나르는 것을 승천씨가 봤어요. 집게로 아슬아슬하게 나르는 게 좀 그랬나 봐요. 승천씨가 연탄 통을 사 왔어요. 그런데 어느 날 연탄 통을 보니 '임승천 2호'가 떠오르지 뭐예요. 왜 승천씨가 배를 만들잖아요. 1호, 3호는 있는데 2호가 없어요. 그래서 연탄 통에 승천씨 얼굴을 그렸어요."

그는 쉴 새 없이 작품의 뒷담화를 풀어냈다. 그의 작품 중에 일부는 이렇듯 오브제에 그려진 초상들이다. 오브제는 모두 어떤 대상들과 인연의 고리를 매개하고 있다. 처음에 정처 없이 굴러들어 온 것들이었지만, 지금 하고 있는 작업들은 자신의 작업실을 중심으로 거미 망처럼 얽힌 사연의 매개물인 것이다. 인물과 오브제의 결합은 마치 전신사조의 미학처럼 사실화에 그치지 않고, 인물의 정신을 포착하려 한다는 점에서 독특한 매력을 발산한다. 그는 오브제가 끌어당기는 시각적 환상이 강하게 근접해 올 때 드로잉을 시작한다. 때론 갑작스럽게 찾아오기도 하고, 생각이 쌓여서 형상화되기도 한다.

맥주병(PT), 화병, 깔깔이(군용), 연탄 통, 부서진 여행 가방, 양수기 호수, 버려진 축구공, 개울가 막돌, 판화 프레스기, 커피 병, 용접 마스크, 골드 커피 겉봉지, 약봉지, 나무 도마, 볼록 반사경(도로 안전 반사경)처럼 오브제의 종류도 천차만별이다. 깔깔이는 목리 풍경을 그려진 〈목리도〉(2007)로 돌변했고, 양수기 호수는 멋진 가방이 되었다. 버려진 축구공엔 별을 그리고, 막돌엔 아이디가 '찬타'인 여성의 얼굴을 그렸다. 하얀 소복을 입은 그녀의 표정은 읽기 어렵다. 돌에 묻힌 슬픔을 꺼내 보기가 조심스럽다. 우린 그의 슬픔에서 개울가 물소리를 들을 뿐이다. 그의 부서진 여행 가방은 요셉 보이스의 여행 가방보다 더욱 진한 리얼리티를 가졌다.

민음사가 다시 '오늘의 작가 총서'를 펴내며 『우리 동네』에 대해 해방 이후, 뒤를 돌아보지 않고 거칠게 진행해 온 우리네 삶의 속살이 담겨 있고, 거기서 놓쳐버린 진정한 삶의 모습이 목마름으로 남아 있는 소설이라며, 시대의 거울이 아닐 수 없다고 찬한 것을 기억한다면, 우린 이윤기의 〈부서진 여행 가방〉(2007)에서 발견하는 숱한 물건들이 바로 이문구의 '김씨' '황씨'와 다를 바 없음을 인식할 필요가 있다. 그의 가방에는 목리를 거쳐 간 사람들의 목마름이 있다. 그 숨결이 있다.

생활미술의 미학

이윤기는 자신의 생활을 그리기라는 미술 형식을 차용해 미학화한다. 그에게 미술은 일기의 한 형식이자 영적 담화를 응집하는 묘판이다. 그래서 그의 미술은 농사 월령의 시간처럼 사계의 순간들과 세월의 흔적을 고스란히 간직하고 있다. 좀 더 더하고, 빼고 하는 것 없이 묵묵히 제 시간을 쌓아가고 있단 얘기다. 작업실에 흐드러진 얼굴 꽃을 보는 일은 풍작의 들녘을 바라보는 아버지의 얼굴을 보는 것과 같다.

그러나 자칫 이러한 형식이 완결성 없이 부유할 수 있다는 점도 발견한다. 인물의 세부 묘사가 거칠고, 화면의 여백이 뚜렷한 의지를 갖지 않아 정신의 근거를 약화시키는 면이 없지 않고, 오브제가 지닌 본래적 성질과 상징을 인물과 결합하는 것도 덜 섬세하다. 전통 인물화가 세필을 이용해 품격의 방향을 잡아낸 뒤 일종의 '품평회'를 거쳐야 본 작업에 시작된다는 점을 상기할 필요가 있다. 또한, 대상이 되는 인물과 한 달여를 동거하며 전체로서의 상을 되새김했다는 것도 중요한 지점이다. 사실주의와 현실주의의 리얼리티는 '닮음'의 오차가 아닌 '닮음'의 영성에서 오는 것이다.

그럼에도 이윤기의 시작은 들국화처럼 꼿꼿하다. 그의 태도는 우리로 하여금 가능성의 파동 안쪽에 있게 한다. 그리기에 대한 집요한 시선, 색의 차이

와 언어를 달굼질해 나가는 행보는 그에 대한 희망이다. 생활미술의 힘은 '생활'에서 온다. 일상이라거나 날들이라거나 하는 반복적인 '날(日)'의 연속이 아니다. 그저 평범한 일상을 기록하는 것을 생활미술이라 할 수 없다. 그것은 기억이며, 현실이며, 시대다. 생활미술은 현실 언어에서 지독한 현실이 발생한다. 이윤기의 희망은 그 지독함이 이제 막 꽃망울을 가졌단 사실에서 시작된다. ● *김종길 | 미술평론가*

거울이 있는 방
Room with a mirror

130(Ø)cm Oil on canvas 2008
국립현대미술관 미술은행 소장
Collection of the National Museum of Modern and Contemporary Art, Korea, Art Bank

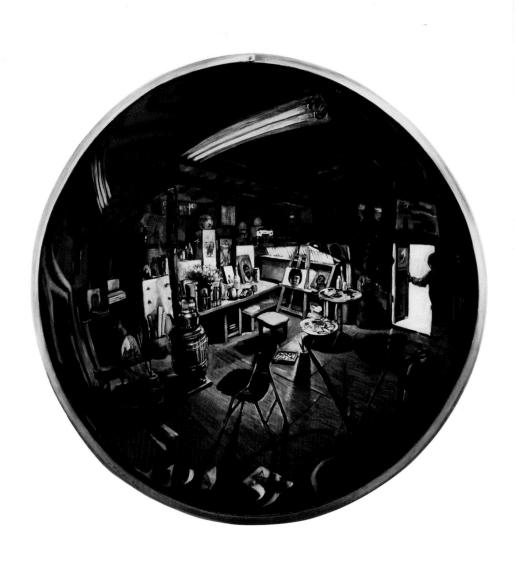

채취
Collection

100(ø)cm
Oil on convex mirror 2007

돋보기
Magnifier

100(∅)cm
Oil on convex mirror 2007

볼록 반사경에 그린 자화상
Self-portrait on convex mirror

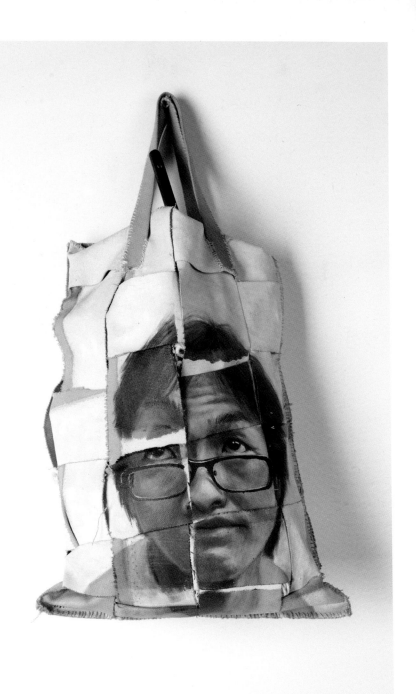

욕심
Greedy

50×30cm
Oil on bag made of canvas, thread 2007

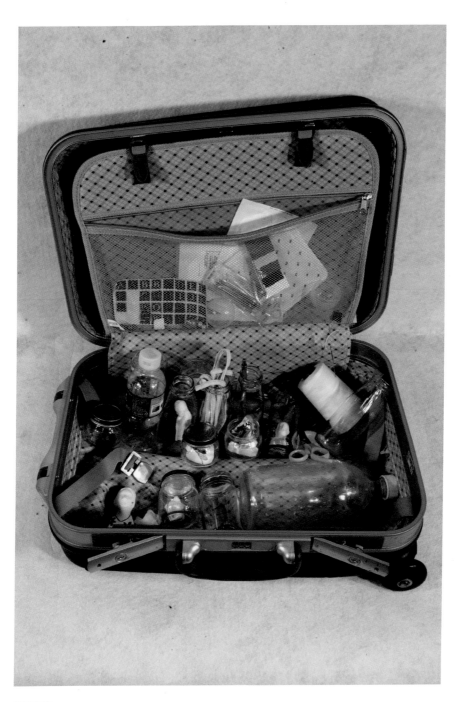

흔적 가방
Trace bag

51×55×41cm
Mixed media 2007

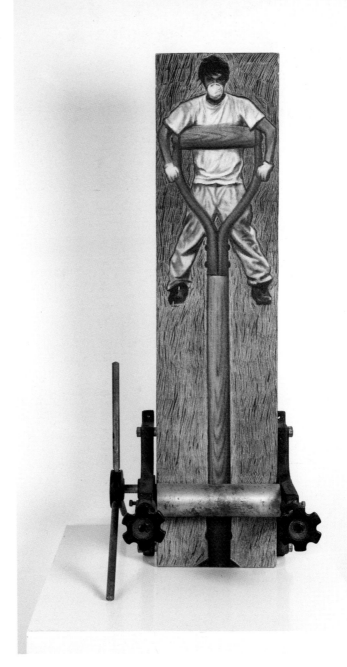

목판화가
Woodcut artist

86×21cm
Oil on canvas, press 2007

요리사 아트만
Chef Artman

52×26cm
Oil on wooden cutting board 2007

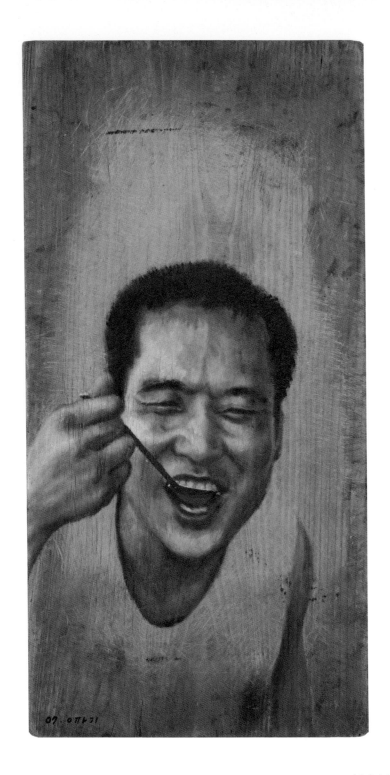

07. 이빨기

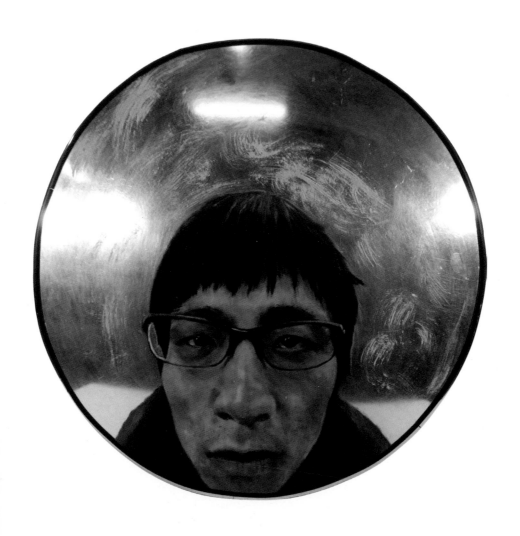

화성공장 공장장
Marsfactory manager

49.5(Ø)cm
Oil on convex mirror 2007

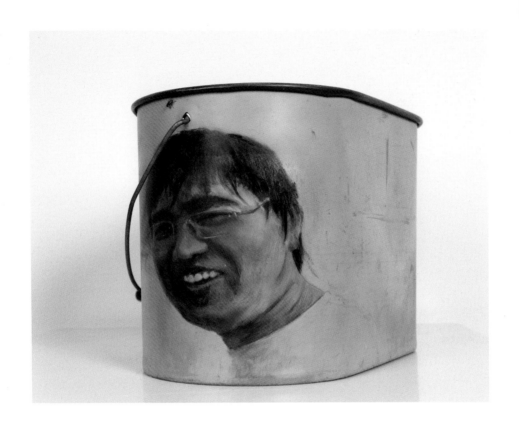

승천 2호
Seungcheon No.2

21×22×33cm
Oil on briquette box 2007

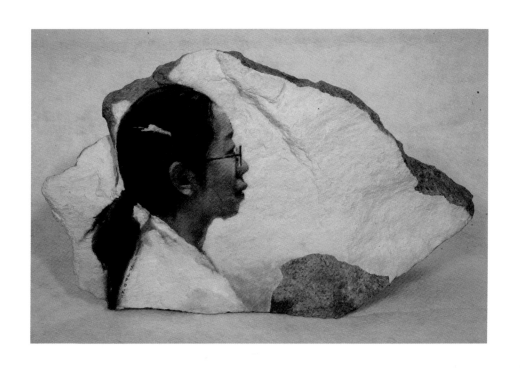

기억
Memory

30.5×52×12cm
Oil on stone 2007

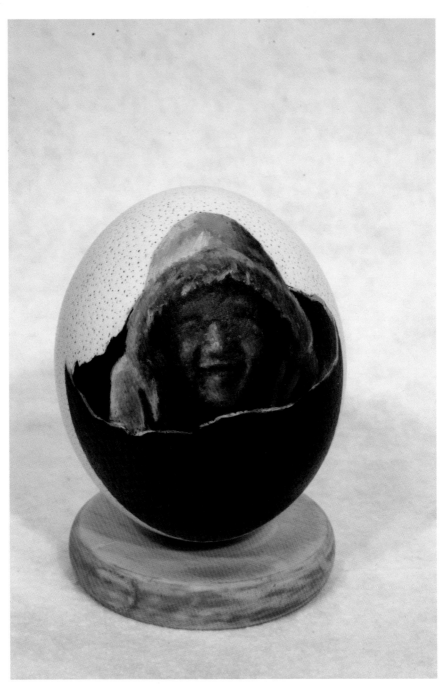

스스로 깨어나는 법
How to hatch by oneself

15×12×12cm
Oil on ostrich egg 2007

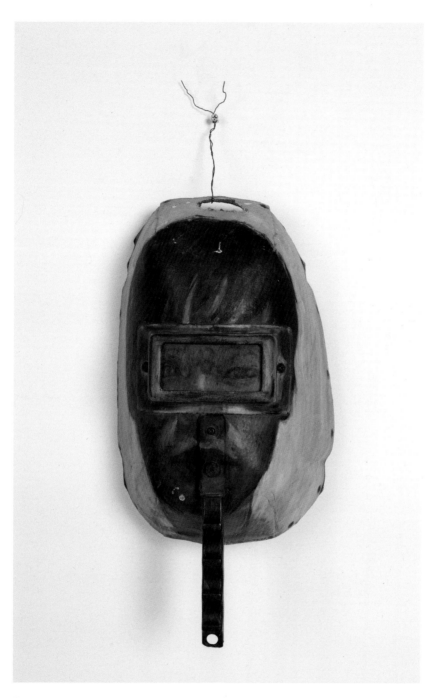

용접공 내동생
Welder, my younger brother

40×34×13cm
Oil on welding mask 2007

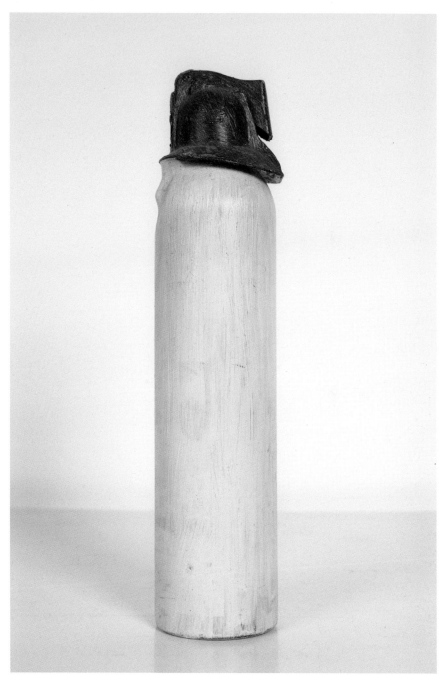

소방관
Firefighter

23×5×5cm
Oil on spray can

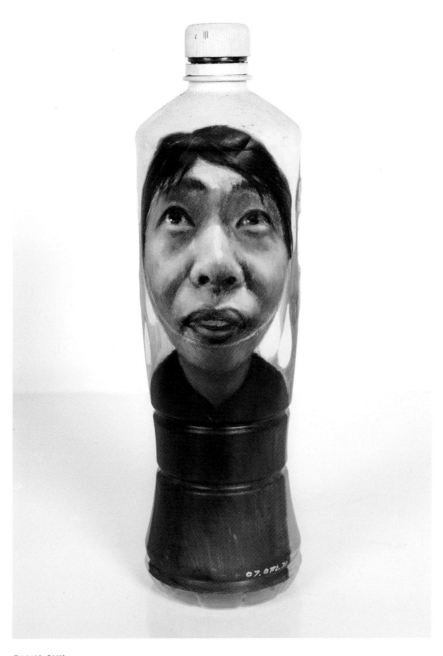

훌랄라(L친구)
Hulala(L)

27×8×8cm
Oil on PT bottle 2007

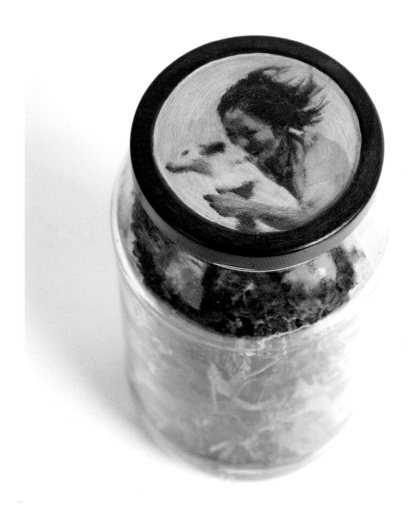

커피병을 두고 간 사람(거울님)
Person who left the coffee bottle

8.5(ø)×16.5cm
Oil on glass bottle 2007

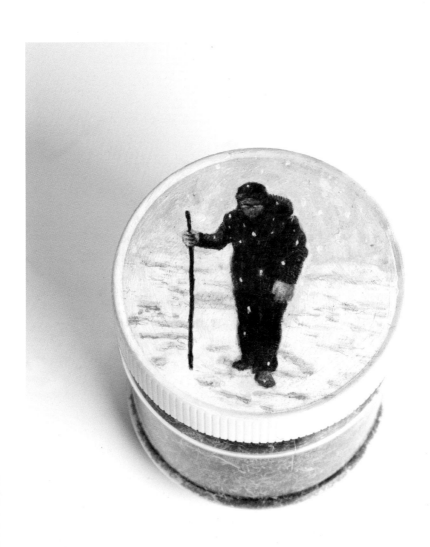

봄날 최춘일
Bomnal Choi Chunil

10×12×12cm
Oil on plastic container 2015

검은 장화
Black boots

120×60cm

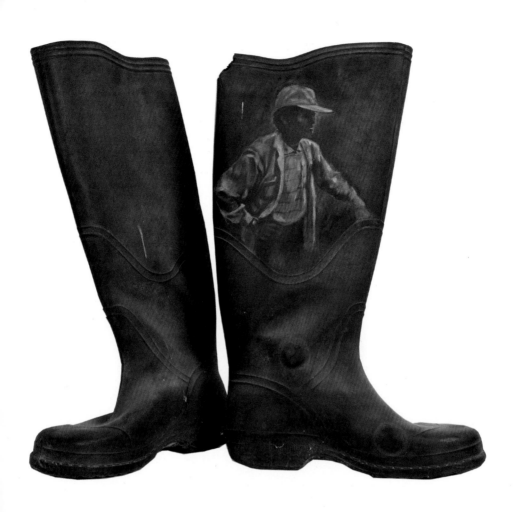

닳고 닳은 장화
Worn boots

44×21×27cm
Oil on black rubber boots 2007

용수
Yongsu

49.5×34cm

커피 타는 용수
Yongsu making coffee

31×19cm
Oil on coffee bag 2007

장가 가는 원경 씨
Wonkyeong going to get married

31×19cm
Oil on coffee bag 2007

호두 아가씨
Walnut lady

20.5×19.3×7cm
Oil on paper box 2007

친절한 보건 소장님
A kind head of health center

18.5×13.3cm
Ballpoint on medicine paper envelope 2007

상처
Wound

18×12.5cm
Ballpoint on medicine paper envelope 2007

물호수로 만든 가방에 그린 아이
A child on bag

33×33×8cm
Oil on a bag of water pump hose 2007

양지님을 위한 가방
Bag for Yangji

33×33×8cm
Oil on bag of water pump hose 2007

물호수로 만든 가방에 그린 엽님
Yunyeop on bag

50×40×8cm
Oil on bag of water pump hose 2007

모두가 좋아하는 자연 바람
Everyone's favorite natural wind

29×51cm
fan 2007

바람처럼 숲속을 시원스럽게 달리는 개
A dog running cool in the woods like the wind

29×51cm
fan 2007

자연을 몰고 날으는 새
Birds that drive nature and fly

29×51cm
fan 2007

시원한 나무 그늘처럼
Like a cool shade of tree

29×51cm
fan 2007

자연에 바람이 감싸고
Wind wraps around nature

29×51cm
fan 2007

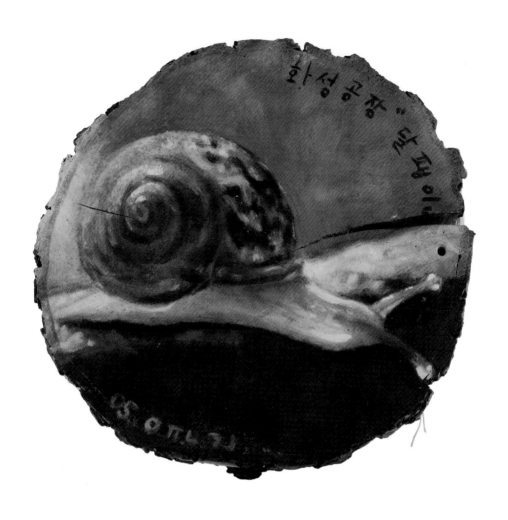

화성공장 달팽이
Mars factory's snail

17(∅)cm
Oil on wood 2005

관음죽 3
Bamboo Palmo 3

개운죽
Sander's dracaena

33×24cm

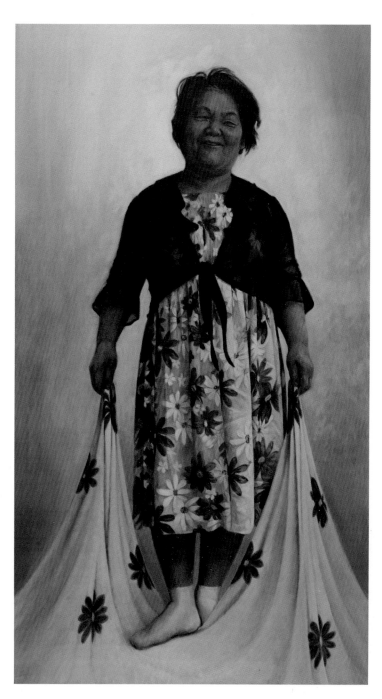

꽃무늬 원피스를 입은 어머니
Mother in a floral dress

180×100cm

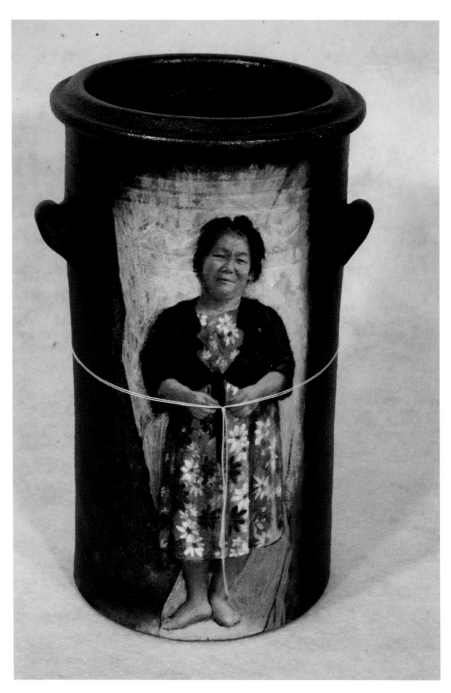

어머니의 깨진 화병 1
Mother's broken vase 1

30×19×19cm
Oil on broken Jar 2007

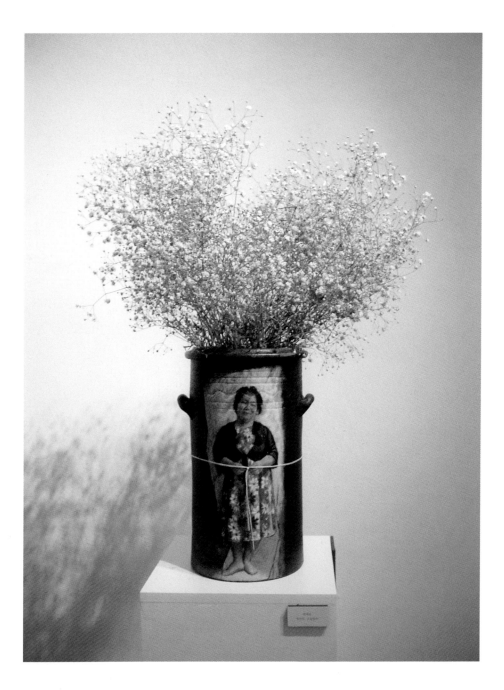

어머니의 깨진 화병 2
Mother's broken vase 2

Installation

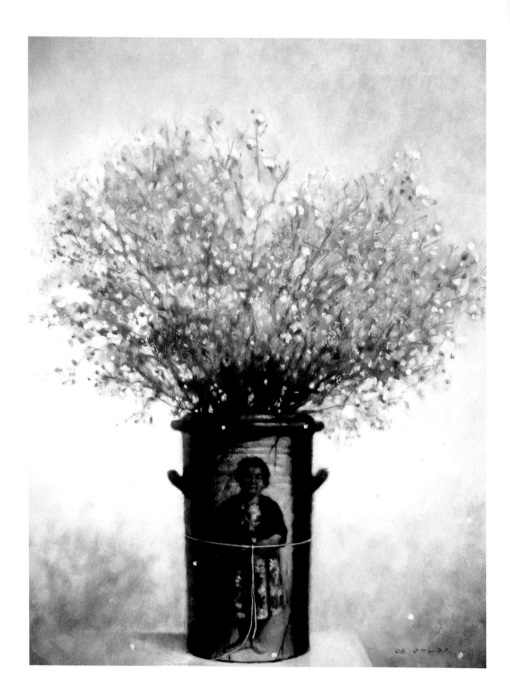

깨진 화병
Broken vase

72.5×60.5cm
Oil on canvas 2008
성남큐브미술관 성남미술은행 소장
Collection of Seongnam Cube Art Museum, Seongnam Art Bank

별모양 축구공
Star-shaped soccer ball

2007

2-3

아랫집 화가와 사람들

거울아 거울아

나의 그림은 거울 속의 또 다른 자신을 보며 욕망을 꿈꾸는 사람들을 그린다. 거울과 거울 사이에 서서 바라보며 여기에 중심이 되어 사람들을 서게 한다. 거울 앞에 선 사람들은 무표정한 모습과 행위하는 모습으로 나눠진다. 여기에서 다양한 상상과 감성을 표현해냄으로써 스스로 꿈꾸며 모두가 바라보고 바랄 수 있도록 기대해 본다.

자신이 거울에 비친 모습을 먼저 그리기 시작했으며 거울 앞에 선 사람은 여자가 화장을 하는 듯한 모습의 그것처럼 붓질로 표현하였다.
화장을 한다는 것은 여자가 흔히 자신의 모습보다 더 나아지기 위한 노력이기도 하며 행동 속에서 최소한 그것은 약자의 노력이기도 하다.
그 속에서의 비치는 모습은 소외된 듯 끊임없이 행동하며 마주 보고 바라는 (소외된 자아) 나이기도 하다.

현재 삶 속의 자신의 모습과 거울에 비춰진 모습 속에서 슬픔도 두 배가 기쁨도 두 배가 될 수 있으며 그 속에서 작지만 아름다운 꿈을 서로가 바라보고 바라는 또는 그 모습을 바라보고 생각하는 대상이었다.
거울을 바라보는 스스로는 자아의 상실과 또는 현재의 모습을 인식한 이기적이지 않은, 바라보며 바라는 자신을 만나게 한다.

거울 속 사람들은 이기적이지 않은 착한 마음 소박한 사람들의 모습이며 우리다. 그들이 바라보는 모습은 현재 있는 그대로의 자신을 스치듯 일상 속에서의 상황 속에 찰나처럼 지나듯 만나고 스스로의 기대와 욕망 속의 가능성을 만드는 또 다른 자신이다.
거울 앞에 선 자신은 바로 거울 면의 무한대 속에 욕망을 바라며 스스로 주체의 상실이 아닌 스스로 나아지기 위한 최소한의 위장을 한다.

거울 앞에선 사람과 소품은 나의 내면의 감정들이 고스란히 거울과 거울 사이에 놓인 상황에 대하여 조금씩 적극적이고 내면적인 상황을 바라보고 바라며 그것을 묘사한다.
거울 앞에 선 자신은 너무나도 정직하고 꾸미지 않으며 늘 그랬던 것처럼 최대한 이기적이지 않은 소박함을 유지할 뿐이다.
그래서 슬픔을 그래서 기쁨을 두 배로 누릴 자격과 소외되지 않은 아름다움을 유지시키며 바로 그곳에 또 다른 상황을 만들기도 한다.
뚜렷한 또 다른 생각을 만들기 위함이며 여기에는 나의 모든 감성과 상상 속의 하고 싶은 것을 넣어둔다.
그래서 두 개로 보여진다는 것이 아름다울 수 있다.
캔버스에는 유화로 그리며 거기에는 대상이 두 개로 보일 수 있도록 매끄럽게 처리한다.

여자가 화장을 하는 그것처럼. 그것이 나의 욕구를 행위하는 방식이다.
나의 그림은 사람들을 거울 앞에 서게 하여 그것을 중심에서 바라보는 다양한 감성을 회화에 가장 밀접하게 표현하려는 노력에서 출발하고 또 그곳에 끝이 있다. 이는 화가로서 나와 사회와의 관계에 대한 지속적인 질문이다.

_작가 노트

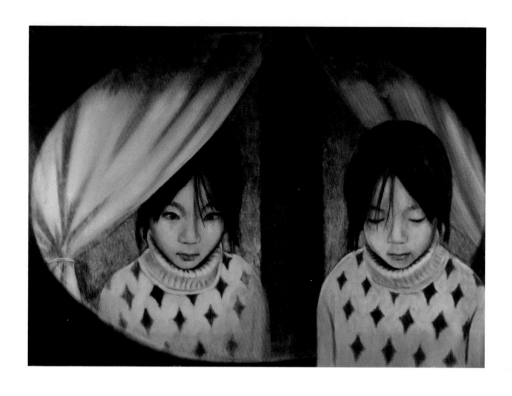

거울아 거울아(창문 앞에 서 있는 아이)
Mirror, mirror(A child standing in front of the window)

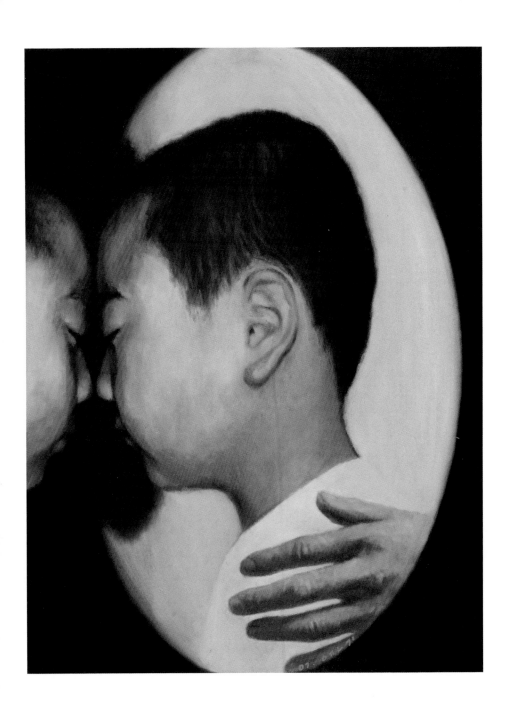

내모에게
To Nemo

60.5×45.5cm
Oil on canvas 2007

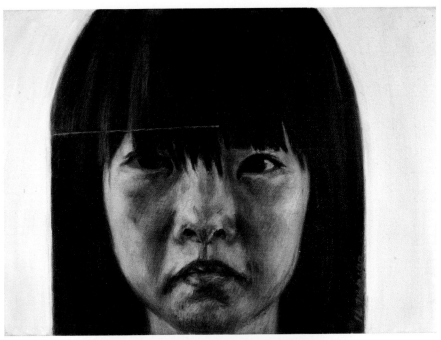

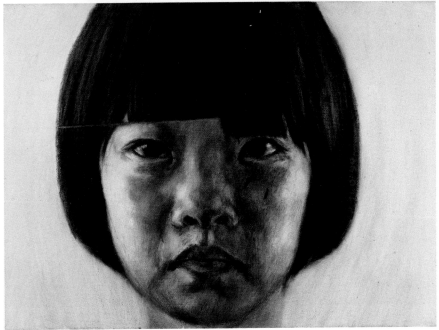

거울아 거울아_소녀 샛별 1, 2
Mirror, mirror(Saetbyeol 1, 2)

각 24×33cm
Oil on canvas 2006

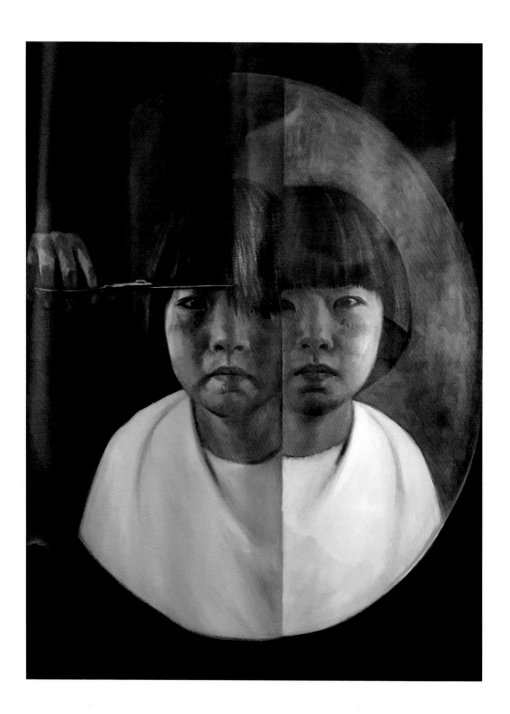

거울아 거울아_소녀 샛별 3
Mirror, mirror(Saetbyeol 3)

99×72cm
Oil on canvas

거울아 거울아(바라보며 바란다)
Mirror, mirror(Look and hope)

46×61cm
Oil on canvas 2007

거울아 거울아_소년 피에로
Mirror, mirror(Boy Pierrot)

Oil on canvas 2006

소녀 C
Girl C

99×72cm
Oil on canvas

소년 J
Boy J

117×91cm
Oil on canvas

거울아 거울아(파랑에 눕다)
Mirror, mirror(Lie on blue)

72.5×100cm
2007

거울아 거울아(아픔)
Mirror, mirror(Pain)

24×33cm
Oil on canvas 2006

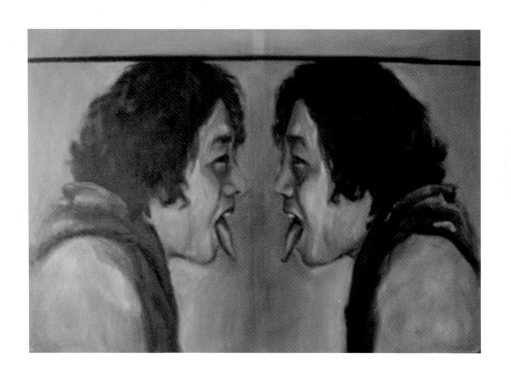

거울아 거울아(혀를 내민 사람)
Mirror, mirror(Person sticking out his tongue)

Oil on canvas

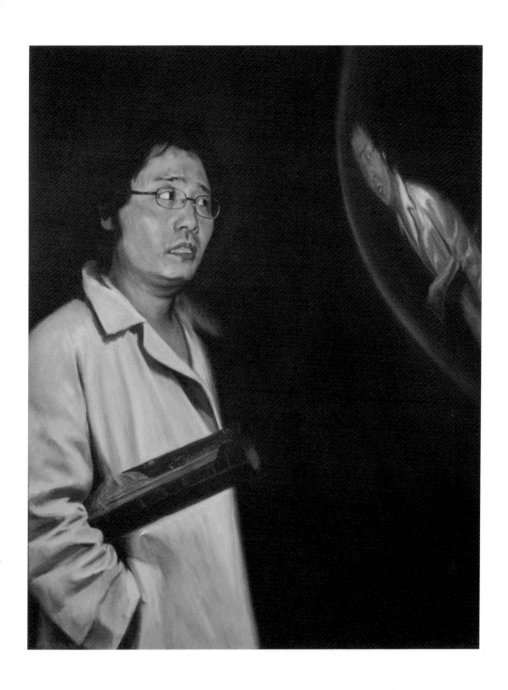

거울아 거울아(트렌치 코트를 입은 남자)
Mirror, mirror(Man in trench coat)

117×91cm
Oil on canvas 2007

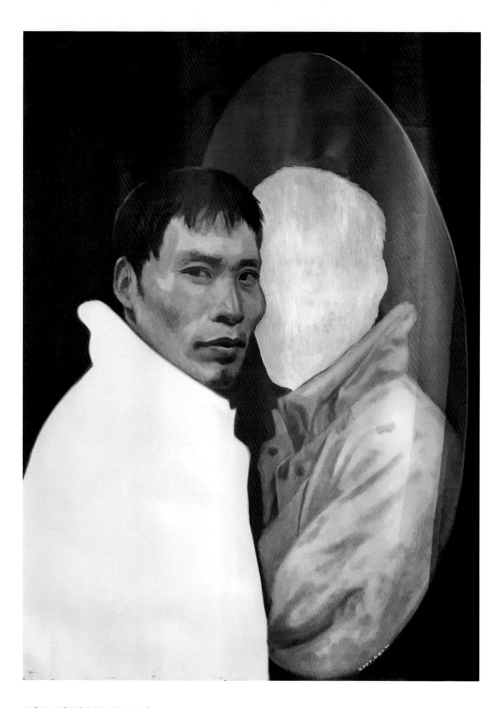

거울아 거울아(여백이 있는 남자)
Mirror, mirror(A man with the blanks)

99×72cm
Oil on canvas 2007

거울아 거울아(상처)
Mirror, mirror(Wound)

50.2×60.5cm
Oil on canvas 2006

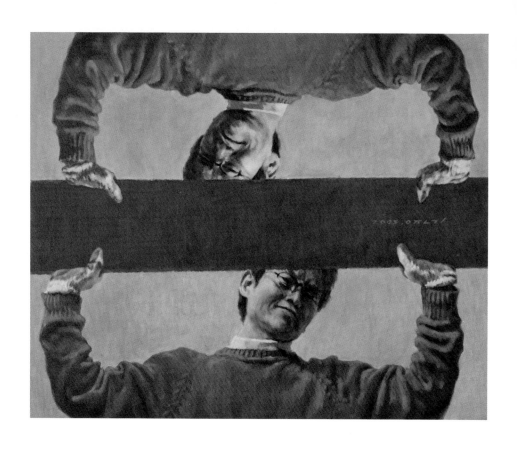

거울아 거울아
Mirror, mirror

50.2×61.5cm
Oil on canvas 2005

달팽이는 어디를가 계속 가고 있다~

거울아 거울아(달팽이)
Mirror, mirror(Snail)

24×33cm
Oil on canvas 2006

바라보기(그림자)
Looking(Shadow)

24×33cm
Oil on canvas 2006

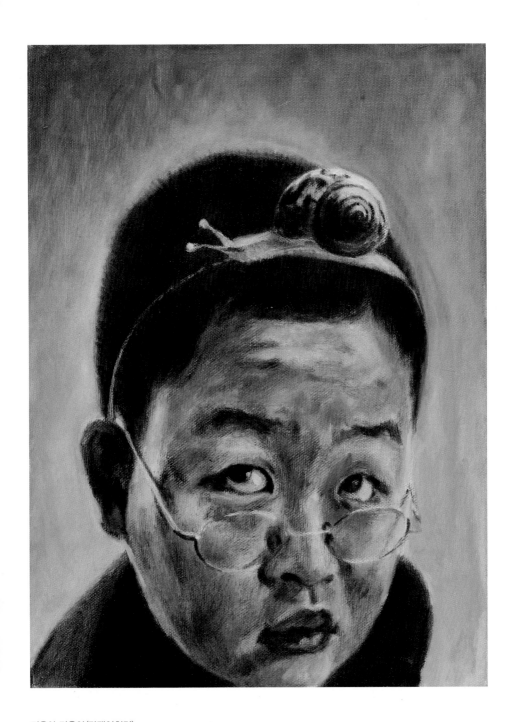

거울아 거울아(달팽이처럼)
Mirror, mirror(Like a snail)

33×24cm
Oil on canvas 2007

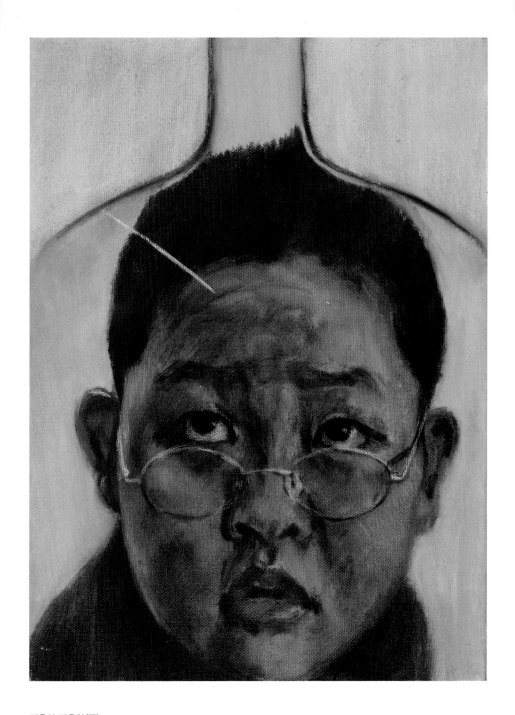

거울아 거울아(금)
Mirror, mirror(Crack)

33×24cm
Oil on canvas 2007

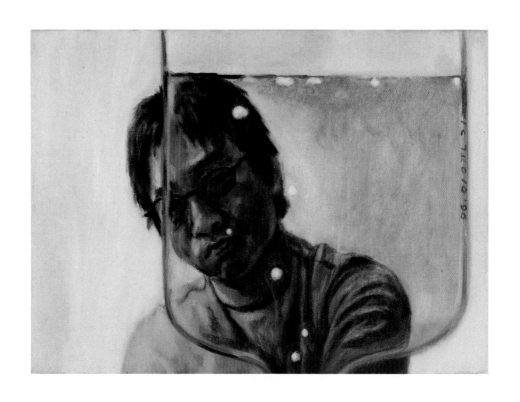

거울과 거울 사이
Between the mirrors

24×33cm
Oil on canvas 2006

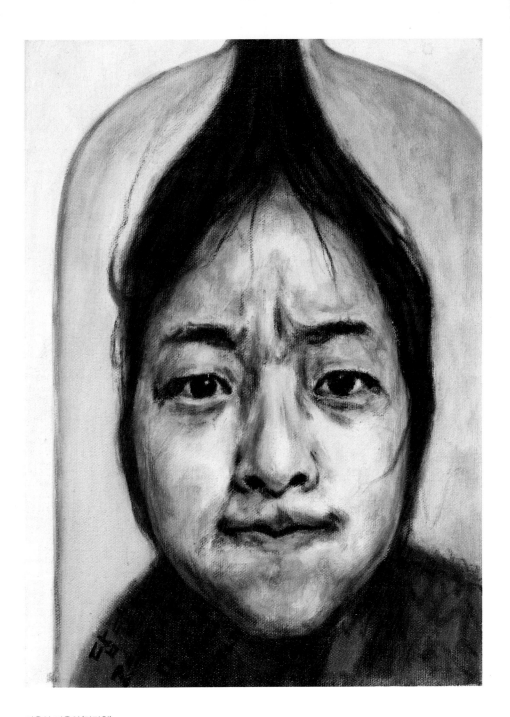

거울아 거울아(답답함)
Mirror, mirror(Frustration)

33×24cm
Oil on canvas 2007

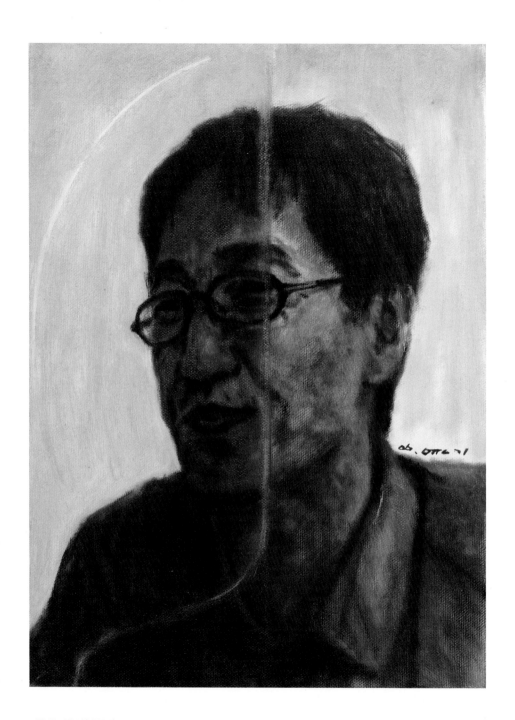

거울아 거울아(배처장)
Mirror, mirror(Mr.Bae)

33×24cm
Oil on canvas 2006

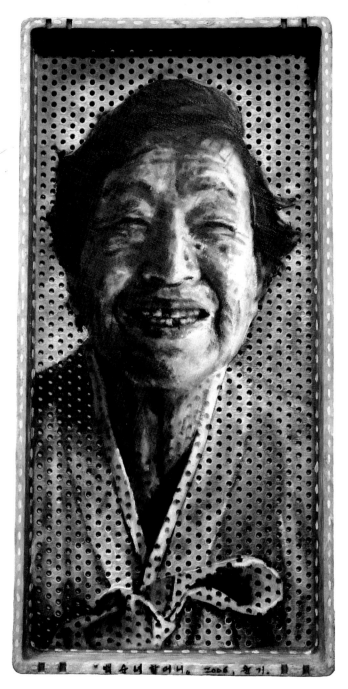

백순녀 할머니
Old woman, Baek Soonnyeo of Daech-ri

60×25cm
2006

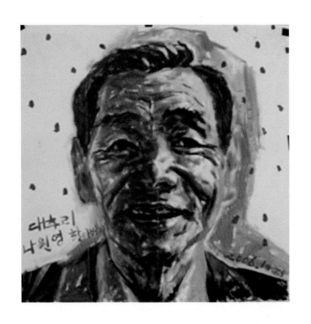

대추리 나원영 할아버지
Old man, Na Wonyoung of Daechu-ri

2006

작은 박대규
The younger Park Daegyu

23×31.5cm
Oil on canvas 2003

김원장
Dr. Kim

33×24cm
Oil on canvas

김도근
Kim Dogeun

33×24cm
Oil on canvas 2005

달빛 아래 2
Under the moonlight 2

99×59cm
Oil on canvas 2007

달빛 아래 1
Under the moonlight 1

101×60cm
Oil on canvas 2006

윤돈휘
Yoon Donhwi

33×24cm
Oil on canvas 2005

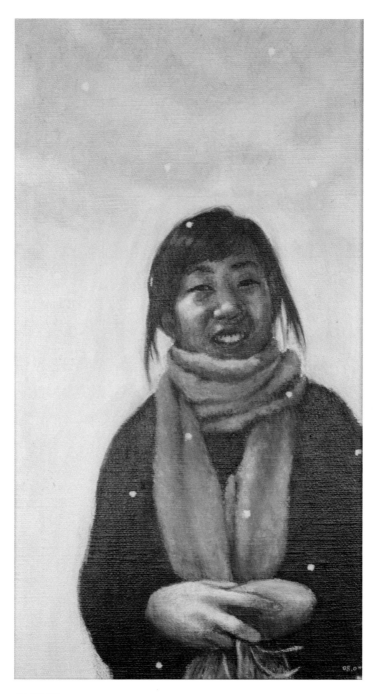

하늘목도리
Sky blue scarf

33×19cm
Oil on canvas 2008

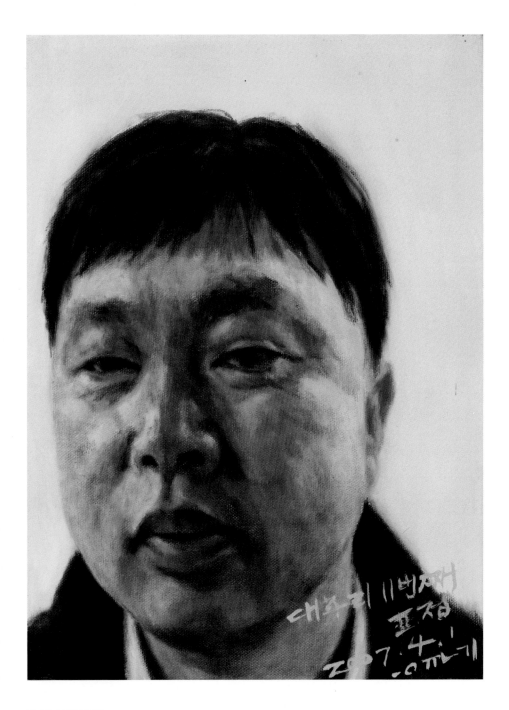

대추리 11번째 표정
Daechu-ri 11th facial expression

33×24cm
Oil on canvas 2007

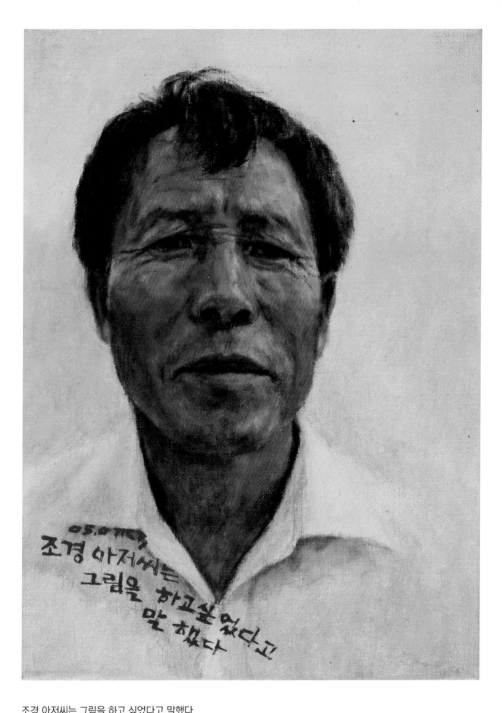

조경 아저씨는 그림을 하고 싶었다고 말했다
Landscaping man said he wished to be a painter

33×24cm
Oil on canvas 2005

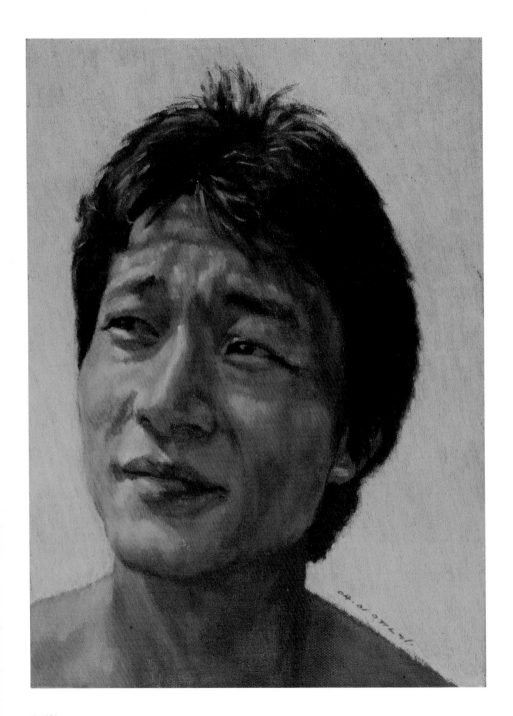

오정현
Oh Jeonghyeon

33×24cm
Oil on canvas 2004

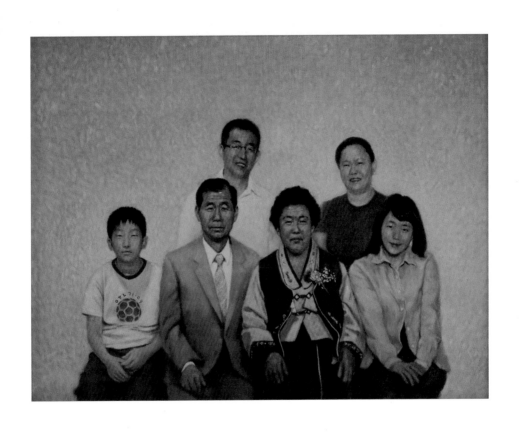

누나네 가족
Sister's family

41×53cm
2009

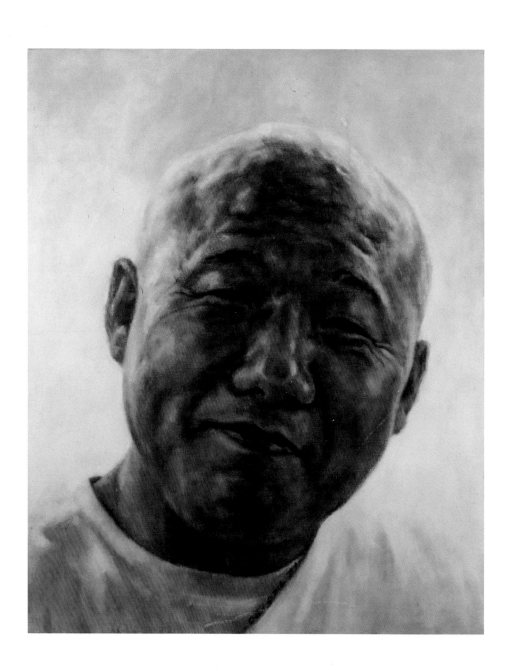

구본주
Gu Bonju

67×54.5cm
Oil on canvas 2005

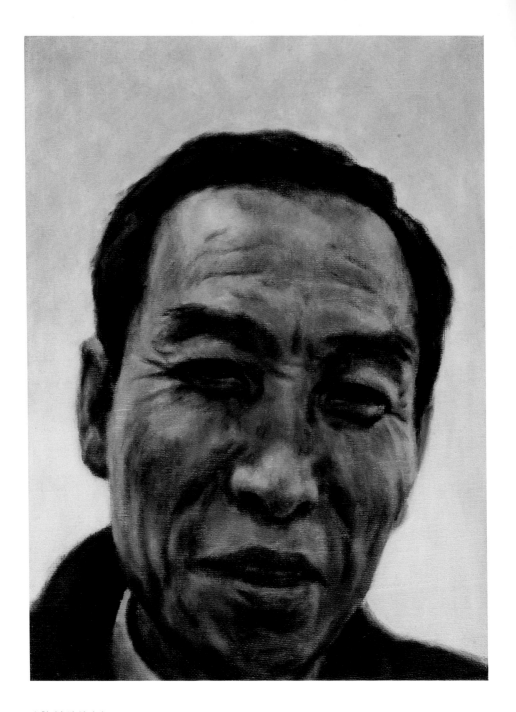

수원미술관 아저씨
A man of Suwon art center

33×24cm
Oil on canvas

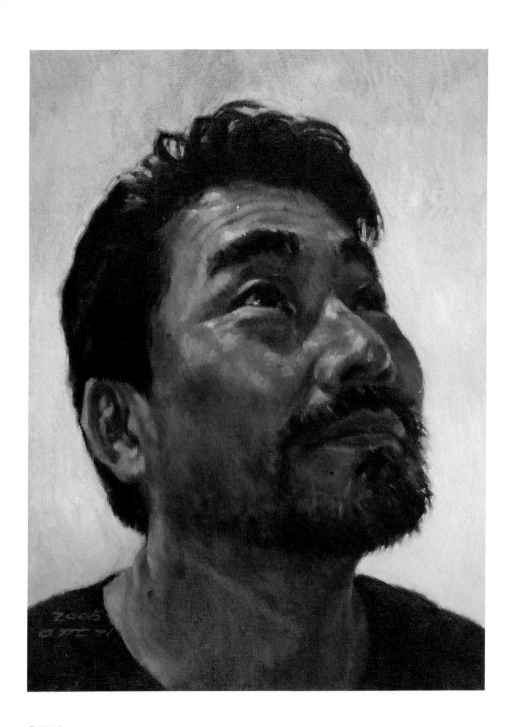

올려보기
Looking up

33×24cm
Oil on canvas 2005

손대선
Son Daeseon

27×21cm
Oil on canvas 2004

언제나 넉넉한 미소를 가진 성순
Seongsoon always has a generous smile

33×24cm
Oil on canvas 2005

홍명호
Hong Myeongho

33×24cm
Oil on canvas 2005

양지
Yangji

34×43cm
Oil on canvas

이지훈
Lee Jihoon

27×21cm
Oil on canvas 2005

한결
Hangyeol

24×33cm
Oil on canvas 2004

장인어른 1
Father-in-law 1

34×24cm
2017

장인어른 2
Father-in-law 2

34×24cm
2017

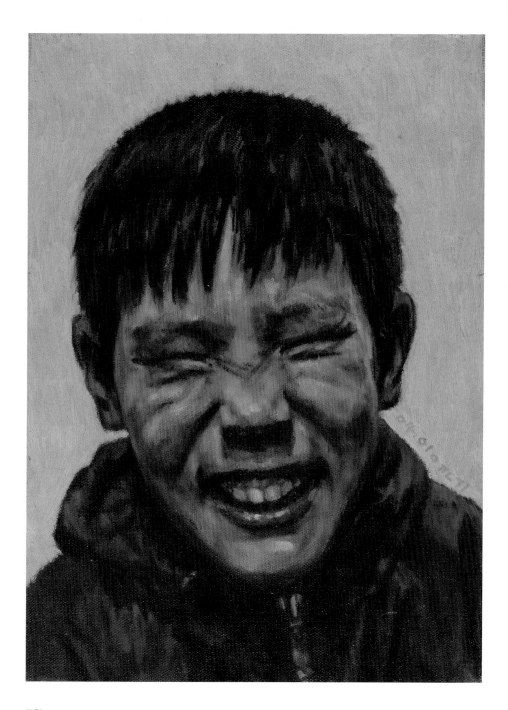

준혁
Junhyeok

33×24cm
Oil on canvas 2004

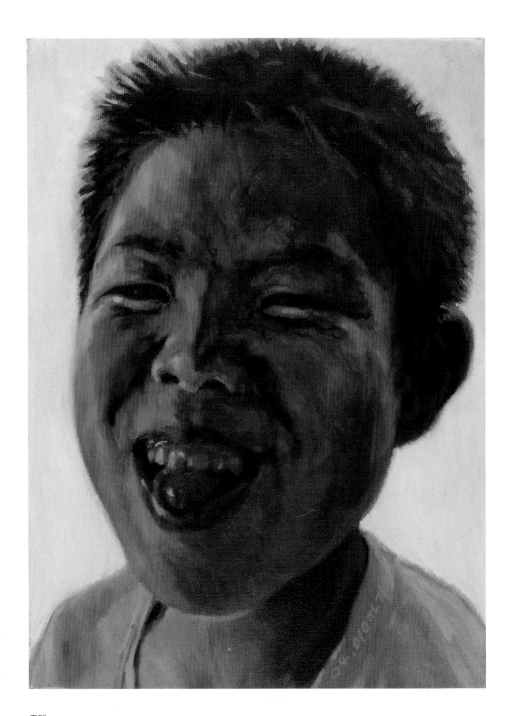

준태
Juntae

33×24cm
Oil on canvas 2004

218

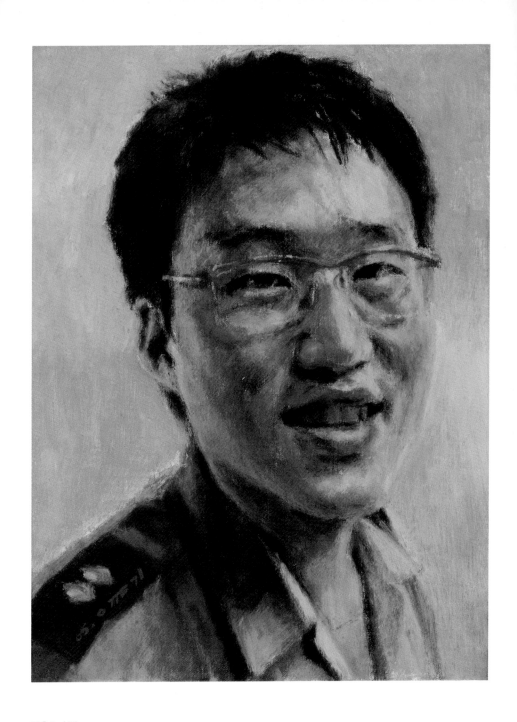

파출소 순경
Policeman

33×24cm
Oil on canvas 2005

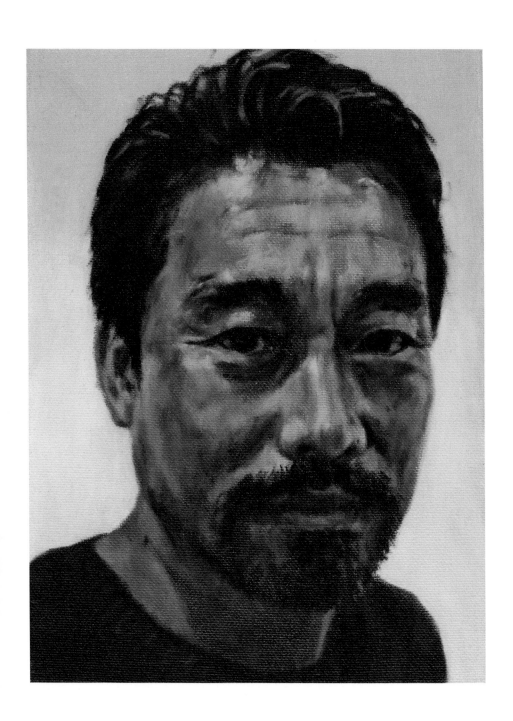

이호철
Lee Hocheol

33×24cm
Oil on canvas 2004

30일간의 거리문화축제 17일째 김태균님의 표정
Kim Taegyun's facial expression on the 17th day of the 30-day street culture festival for Daechu-ri

33×24cm
Oil on canvas 2006

큰 박대규
The elder Park Daegyu

33×24cm
Oil on canvas 2005

김영기
Kim Younggi

27×21cm
Oil on canvas 2007

전범주
Jeon Bumjoo

33×24cm
Oil on canvas

224

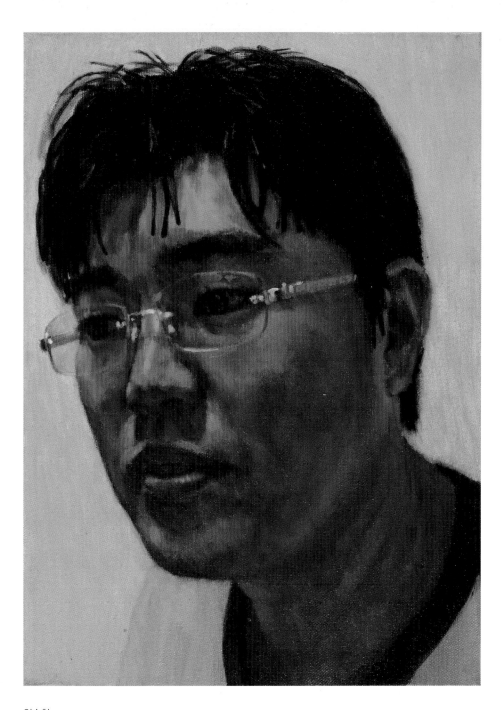

임승천
Lim Seungcheon

33×24cm
Oil on canvas 2004

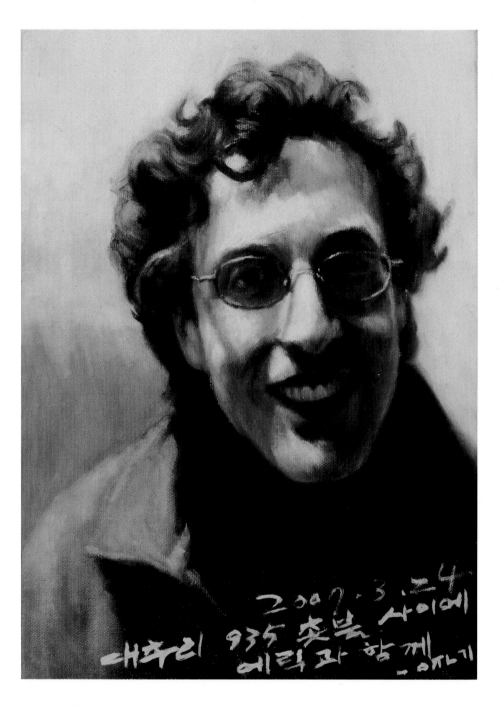

대추리 935 촛불 사이에 에릭과 함께
Daechu-ri 935th candles with Eric

33×24cm
Oil on canvas 2007

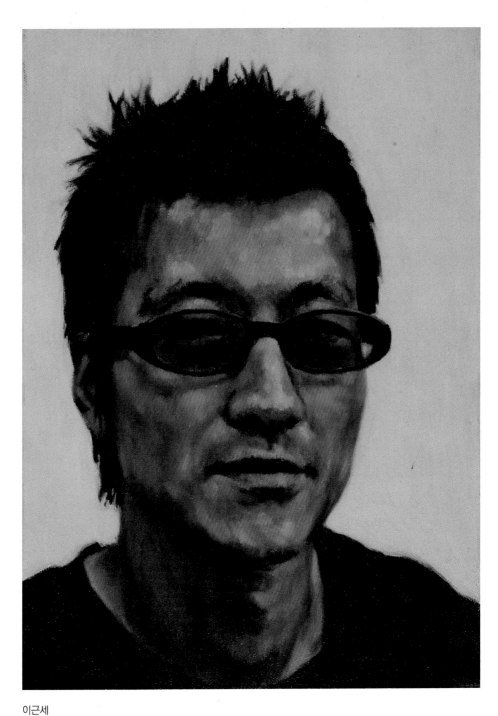

이근세
Lee Geunsae

33×24cm
Oil on canvas 2004

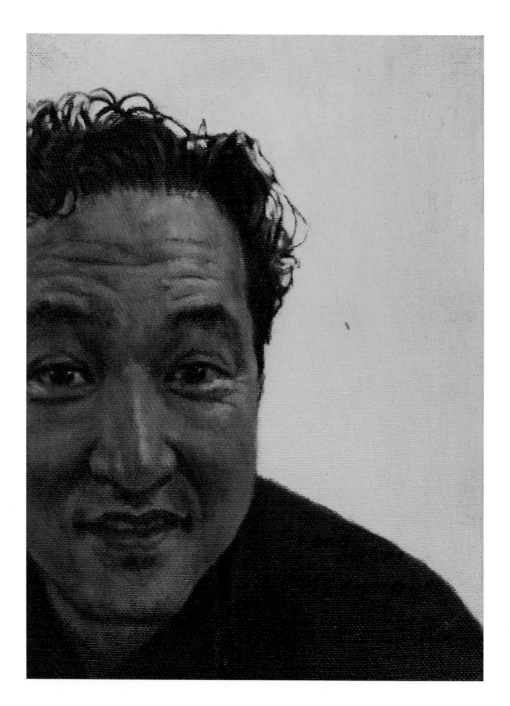

부산에서 오신 손문상님의 표정
The facial expression of Son Moonsang from Busan

33×24cm
Oil on canvas 2004

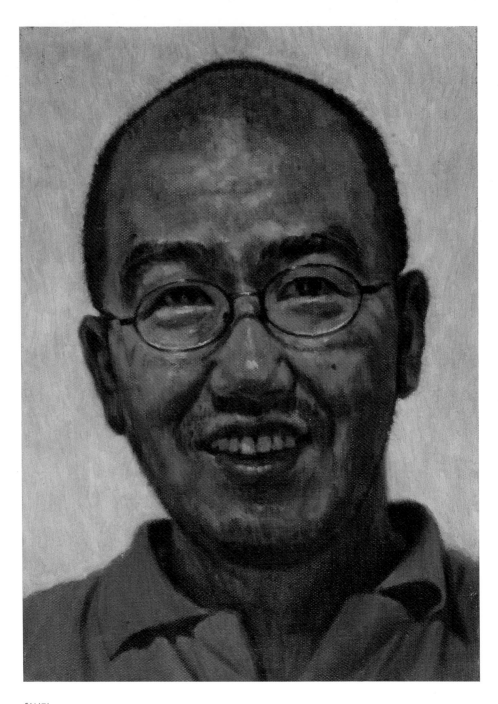

천성명
Cheon Seongmyeong

33×24cm
Oil on canvas 2004

이윤엽
Lee Yunyeop

24×33cm
Oil on canvas 2004

이민혁
Lee Minhyeok

24×33cm
Oil on canvas 2005

김계환
Kim Gyehwan

24×33cm
Oil on canvas 2005

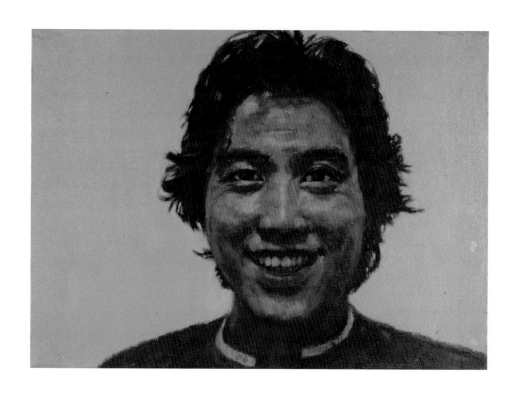

조윤석
Cho Yunseok

24×33cm
Oil on canvas 2004

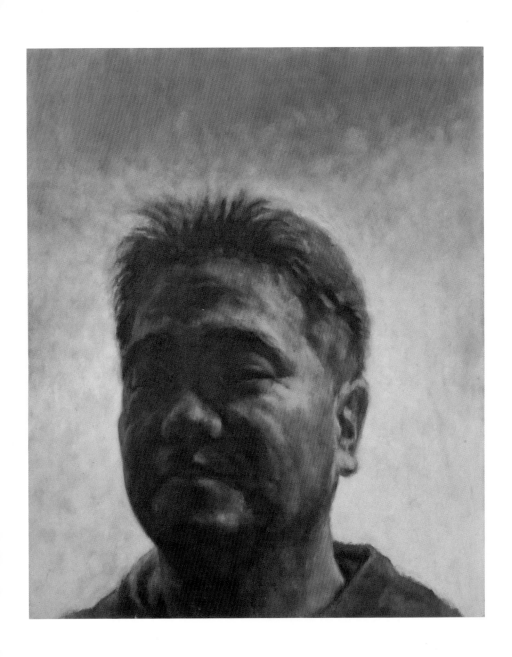

그늘진 가씨
Shady Mr.Ga

60×50cm
Oil on canvas

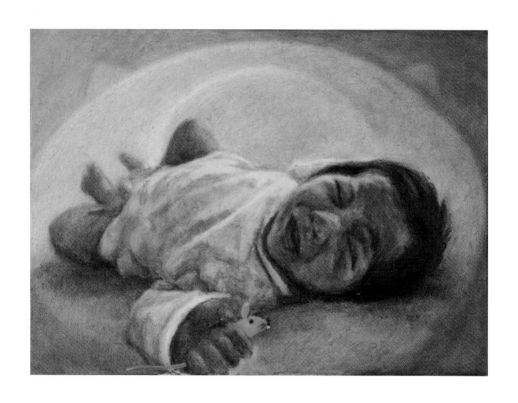

저는 쥐띠입니다 그치만 사람들은 돼지를 좋아합니다
I was born in the year of the Rat
But, people wished me to be born in the year of the Pig

24×33cm
Oil on canvas 2007

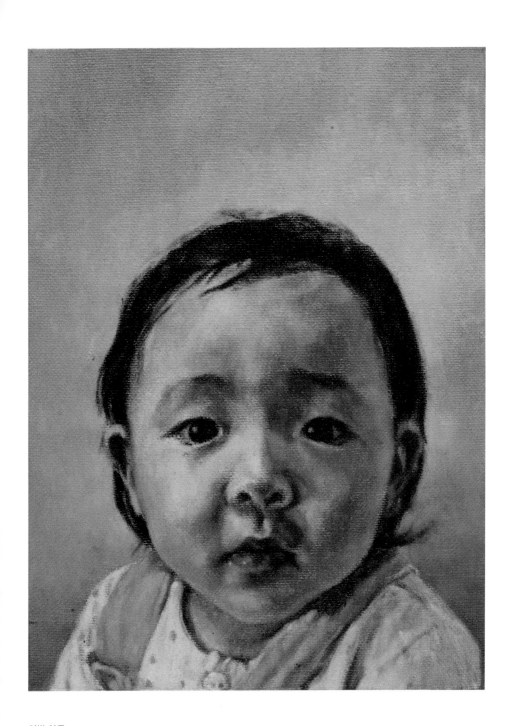

이쁜 아루
Cute Aru

33×24cm
Oil on canvas

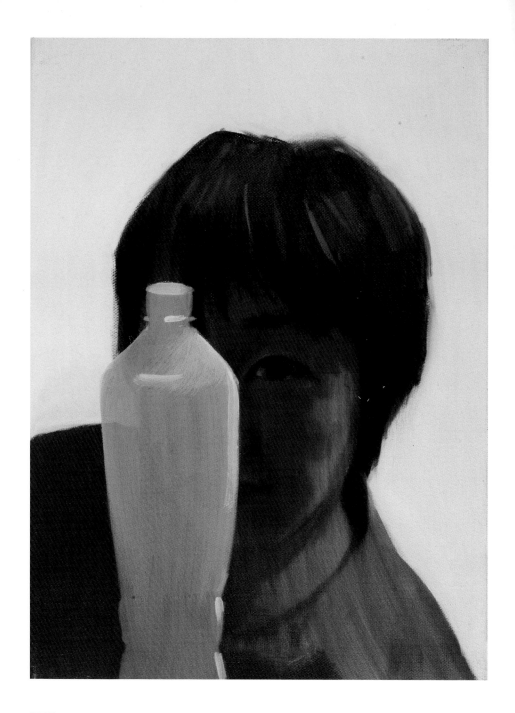

이준호
Lee Junho

33×24cm
Oil on canvas

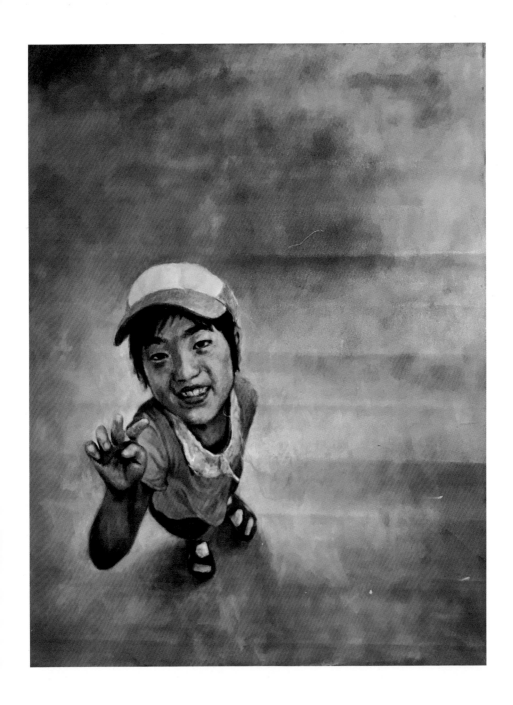

V를 하고 있는 아이
A child making a V sign with fingers

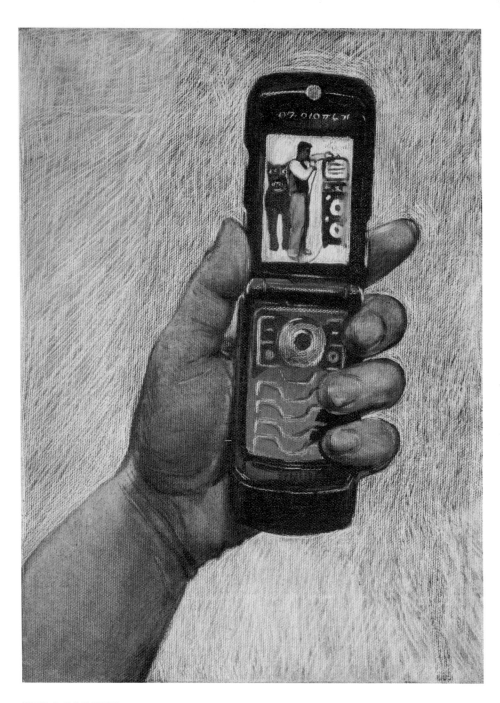

핸드폰 속 대추리 아저씨
A man of Daechu-ri on cell phone

33.5×24cm
2007

2006년 여름 바람이도 없구 주인도 없구 아무도 없다
Summer 2006, no Baram, no owner and nobody

22×33cm
Oil on canvas 2006

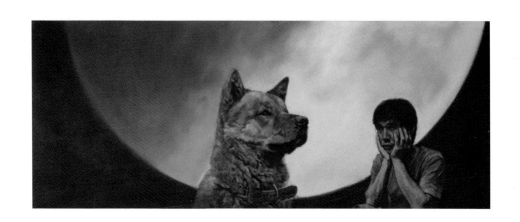

이윤엽과 개
Lee Yunyeop and dog

꼭두각시 선생님
Puppet teacher

24×33cm

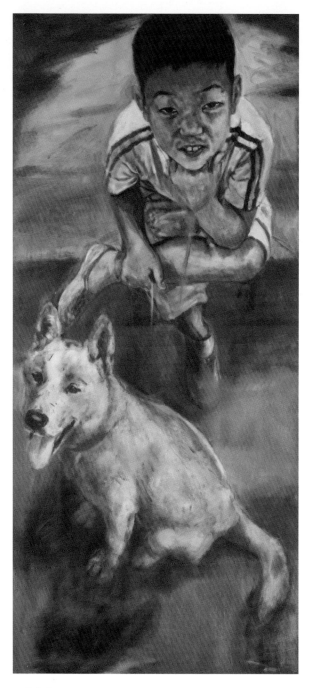

소년과 개
Boy and dog

134×60cm

줄을 선 아이들
Children in line

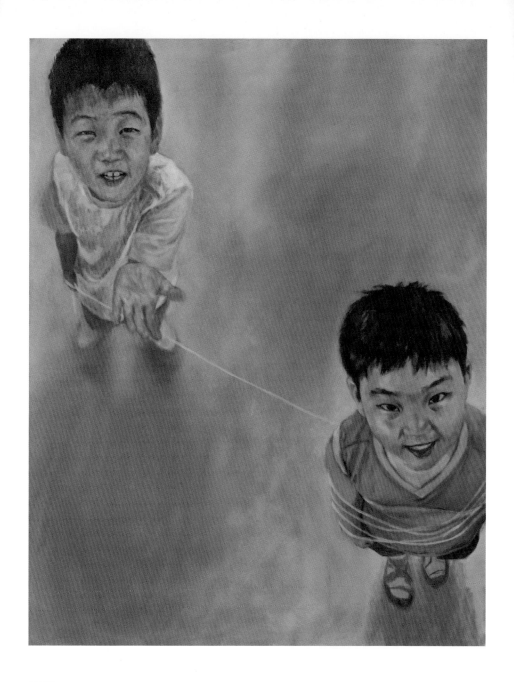

주세요
Please

117×90cm

바라보다
Looking at 1

150×60cm
Oil on canvas 2005

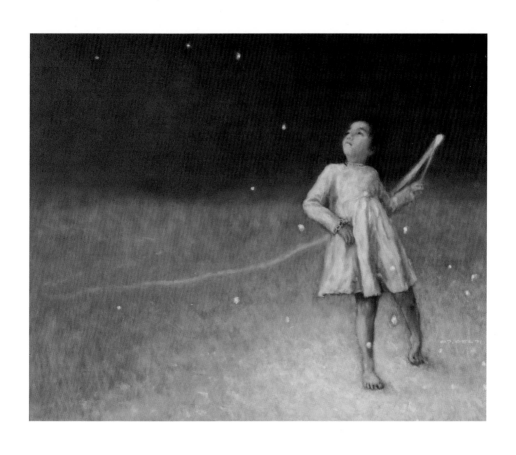

소녀 꿈꾸다
A girl dreams

50×61cm
Oil on canvas 2007

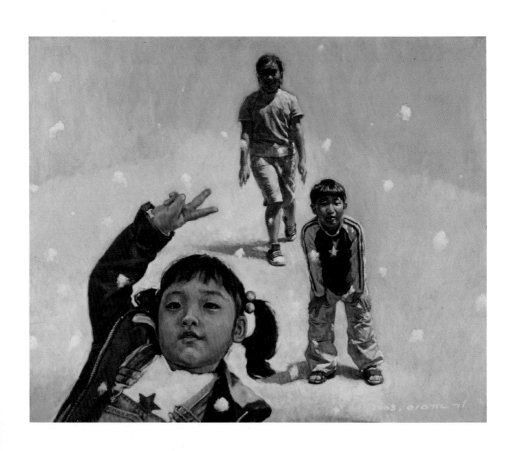

5월에 눈
Snow in May

50×65cm
Oil on canvas 2005

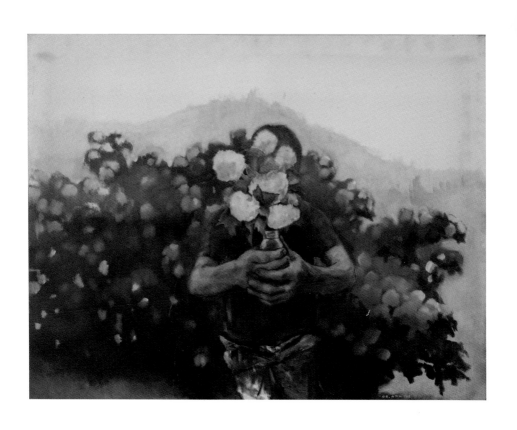

수국을 든 아랫집
Painter with hydrangea

91×117cm
Oil on canvas 2008

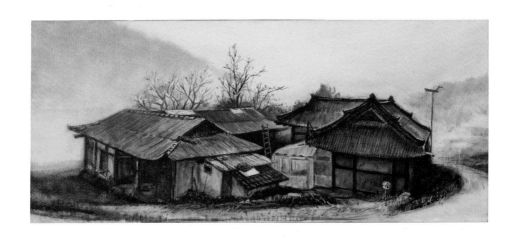

아랫집 풍경 2
Araetjip(Atelier) 2

29×67cm
Oil on canvas 2009

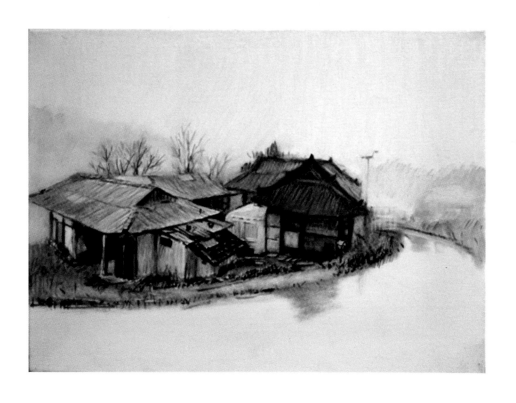

아랫집 풍경 1
Araetjip(Atelier) 1

40×58cm
Oil on canvas 2008

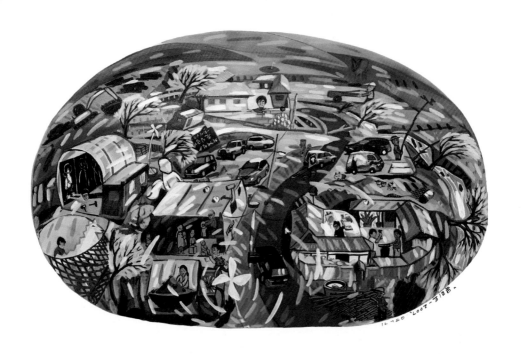

목리도
Painting of Mok-ri

60×90cm
Oil on canvas 2007

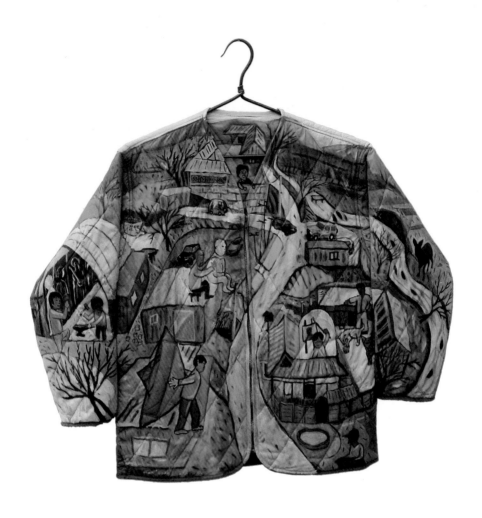

목리풍경
Mok-ri landscape

74×92cm
Oil on military quilted jacket 2007

3

보통리의 일상
2001 - 2002

일상

- 시골 작업장에서

제법 차가운 바람이
들녘을 지나고 있지만
이곳 사람들의 표정은 여전히 넉넉한
따스함이 감돈다.
시골의 일상 말이다.

이곳저곳 버려진 채 방치돼 보이던
무쇠 기계들이 요즘은 때인 양 시커먼 연기를 뿜으며
여기저기 분주히 내달리고 있다.
마치 살아 있음을 강조하듯이
그 사이로는 소나 염소가 한가롭게
풀을 뜯어 먹고 있으며 개들도 그 주변에서
장난을 치며 놀고 있다.
먼발치에는 두, 세 살쯤 돼 보이는
아이들이 한발을 뒤로 한 채 호기심 반
두려움 반 녀석들에게 관심을 보이며 서 있다.

늘 주변에서 보던 일상이 오늘은 더 인상적이고 아름답다.

새삼스럽게 지금 이곳 이 자리에 와서야 말이다.

_작가 노트

256

새참
Farmer's rest meal

45×70cm
Oil on canvas 2002

염소 I
Goat 1

Oil on canvas 2002

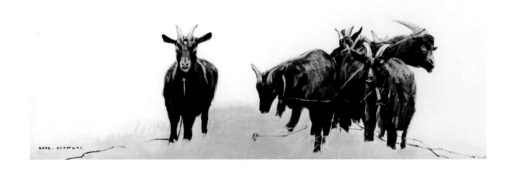

꿍시렁꿍시렁
Murmuring murmuring

60×150cm
Oil on canvas 2002

트렉터
Tractor

38×91cm
Oil on canvas 2002

벽돌공장
Brick factory

61×152cm
Oil on canvas 2002

내달리다
Run

41.5×150cm
Oil on canvas 2002

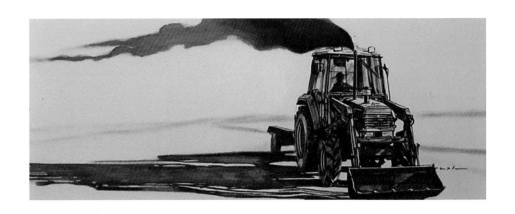

그림자
Shadow

60×150cm
Oil on canvas 2002

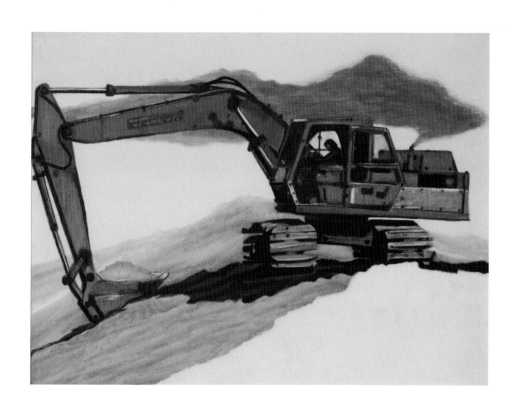

포클레인
Poclain

50.5×67cm
Oil on canvas 2002

석양
Sunset

30×55cm
Oil on canvas 2002

경운기 2
Cultivator 2

30×80cm
Oil on canvas 2002

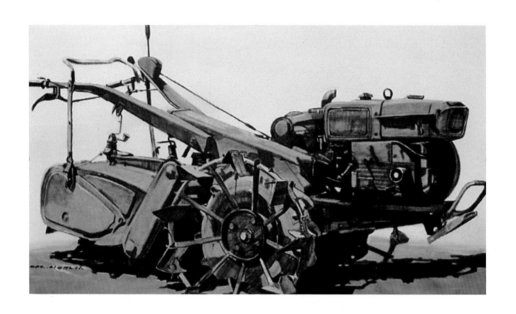

로타리경운기
Rotary cultivator

110×160cm
Oil on canvas 2002

경운기 1
Cultivator 1

Oil on canvas 2002

옥수수탈곡기
Corn thresher

72×65cm
Oil on canvas 2002

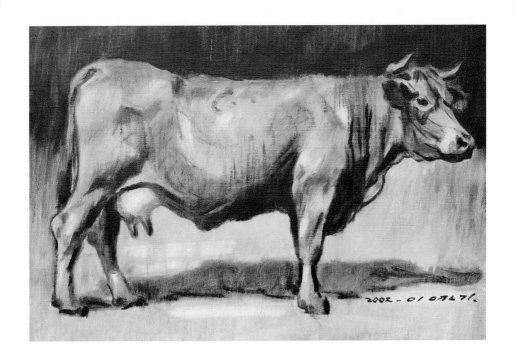

소 2
Cow

2002

보다 1
Look 1

150×60cm
Oil on canvas 2002

보다 2
Look 2

150×60cm
Oil on canvas 2002

보다 3
Look 3

150×60cm
Oil on canvas 2002

반갑습니다
Nice to meet you

45×60cm
Oil on canvas 2002

미소
Miso

91.5×33.5cm
Oil on canvas 2003

모자 쓴 남자아이
Boy wearing a hat

150×60cm
Oil on canvas 2002

재롱이(공놀이)
Jaerong(Playing with a ball)

Oil on canvas 2002

제압당하다
Overpowered

Oil on canvas 2002

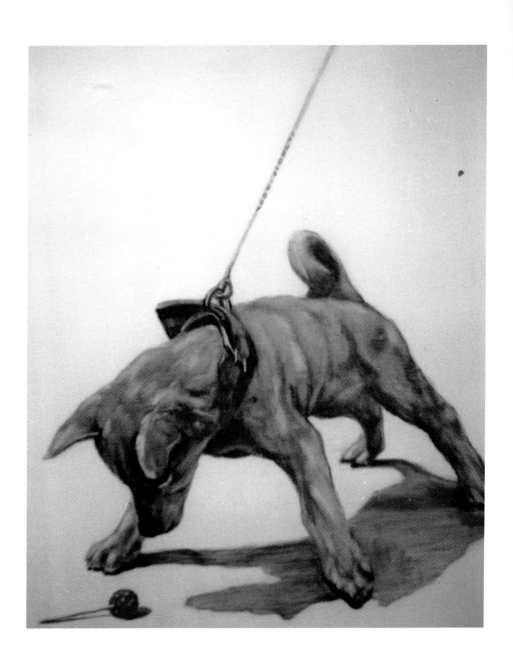

집착하다
Be obsessed

Oil on canvas

보름달과 나무
Full moon and tree

2002

4

백리 시절
1999 - 2000

4-1

소를 닮은 나

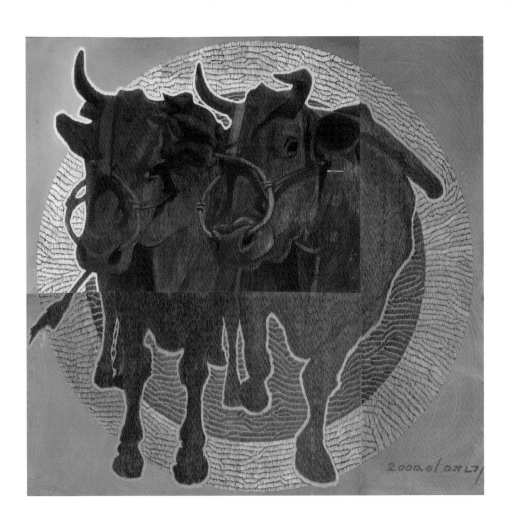

두형제
Two brothers

179×174cm
Oil on canvas 2000

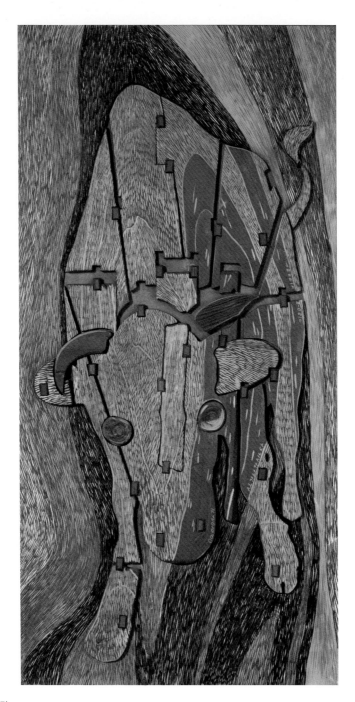

소가 나가신다
The cow goes forward

159×79cm
Oil on wood 2000

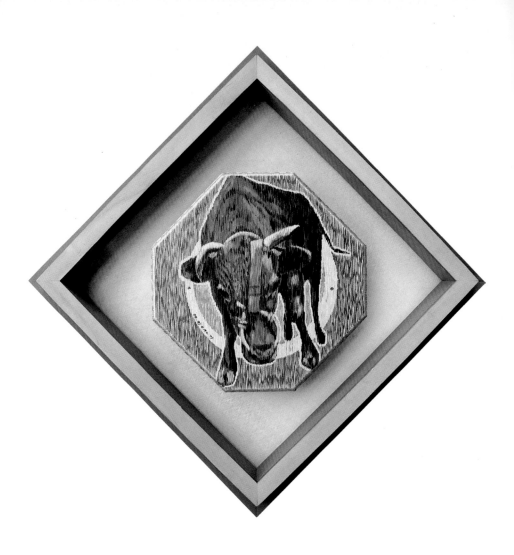

김씨의 소
Kim's cow

30×30cm
Oil on canvas 2000

소의 모습에서 또 다른 내면의 힘을 찾아본다
Finding another inner strength in the shape of a cow

73×90cm
Oil on canvas 2000

자화상 5
Self-portrait 5

46×38cm
Oil on canvas 2000

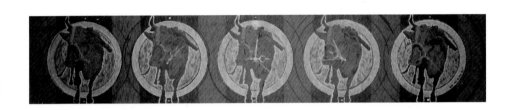

앞만 보고 가는 소
The cow looking only ahead and go

30×200cm
Oil on canvas 2000

팔각 자화상
Octagonal self-portrait

23.5×23.5cm

문지기
Gate keeper

130×97cm
Oil on canvas, wood 2000

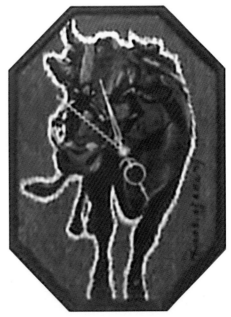

소 시계
Cow clock

31.5×23cm
2000

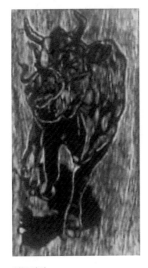

위풍당당
In a dignified manner

40×25cm
Wood 2000

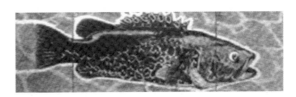

쏘가리 1
Mandarin fish 1

30×100cm
Oil on canvas 2000

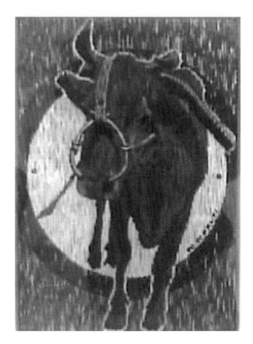

소 1
Cow 1

2000

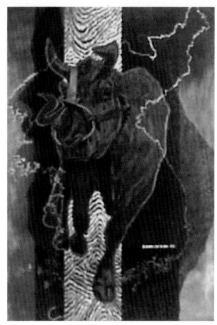

통일소
Unification cow

180×130cm
Oil on canvas 2000

앞서 가는 소
The cow going ahead

120×50cm
Oil on wood 2000

대지의 힘
The power of the earth

150×200cm
Oil on canvas 2000

똑닭똑닭
Ddokdak ddokdak (Tick-tock tick-tock)

50×46cm
Mixed media 2000

소 위에 닭
Chicken on cow

159×66.5cm
Oil on canvas 2000

관음죽 2
Bamboo Palmo 2

50×50cm
Oil on canvas 2000

관음죽 1
Bamboo Palmo 1

Fan 2000

이름 모를 물고기 2
Unknown fish 2

Mixed media
2000

4-2

도전하는 사람들

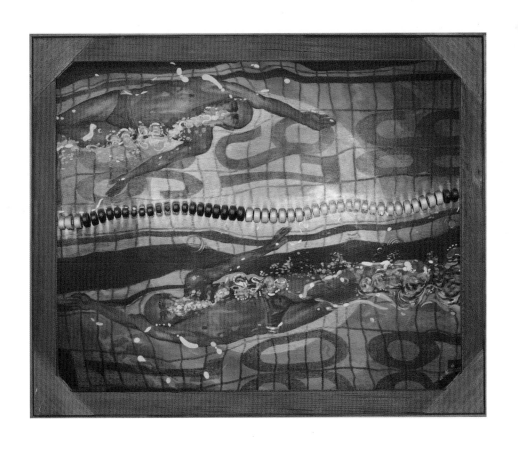

전환 1
Shift 1

172×213cm
Mixed media

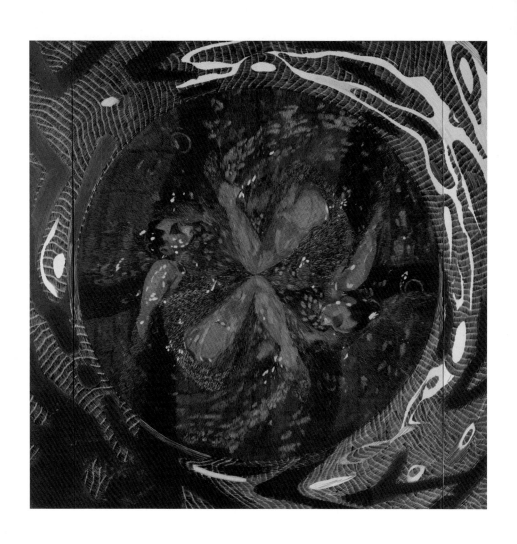

무제
Untitled

162.5×163cm

질주 1
Sprint 1

1999

질주 2
Sprint 2

159×66.5cm
2000

도전하는 사람들 4
People who challenge 4

1999

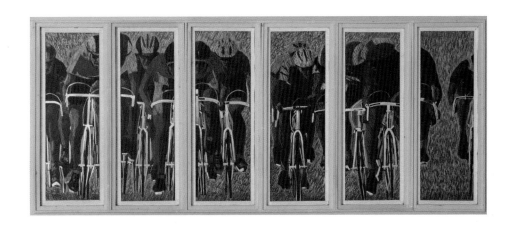

도전하는 사람들 5
People who challenge 5

75×178cm
Oil on canvas 1999

도전하는 사람들 2-21세기 전사들
People who challenge 2-21C worriors

180×90cm
Oil on canvas 1998

도전하는 사람들 3
People who challenge 3

100×200cm
Mixed media 1999

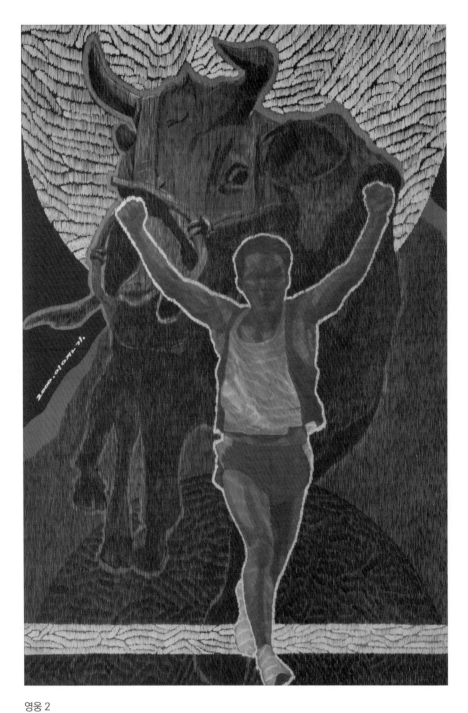

영웅 2
Hero 2

160×114cm
Oil on canvas 2000

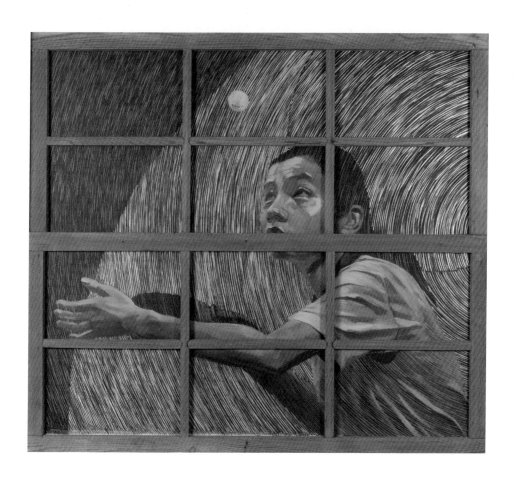

도전하는 사람들 1
People who challenge 1

101×112cm
Mixed media 1998

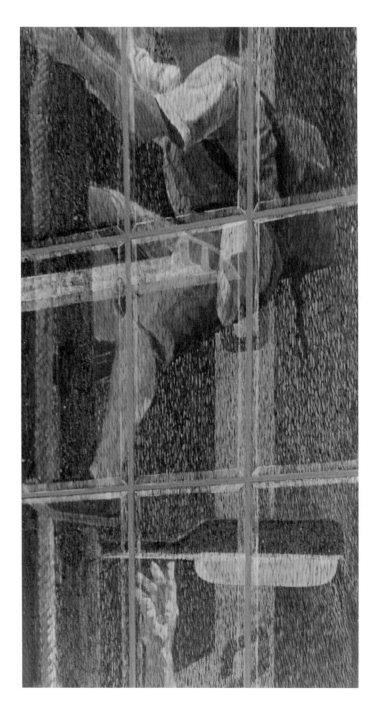

그날 밤에
At that night

120×70cm
Oil on wood 1997

전환 2
Shift 2

190.4×150cm
1996

질주 3
Sprint 3

210×50cm
Oil on canvas 1999

5

1998 이전

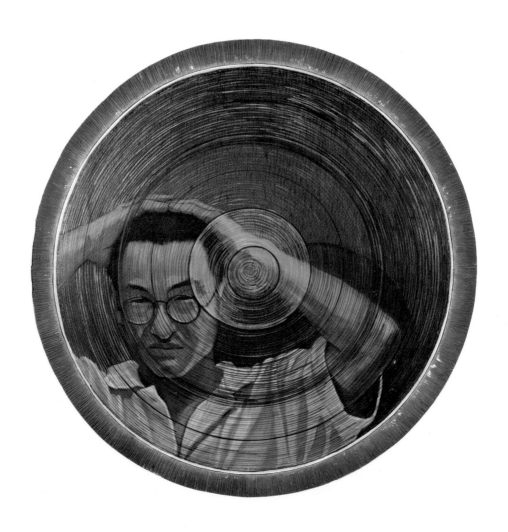

자화상 4
Self-portrait 4

80(ø)×1.5(h)cm

자화상 3
Self-portrait 3

50×70cm
Oil on wood 1997

자화상 1
Self-portrait 1

73×60cm
1995

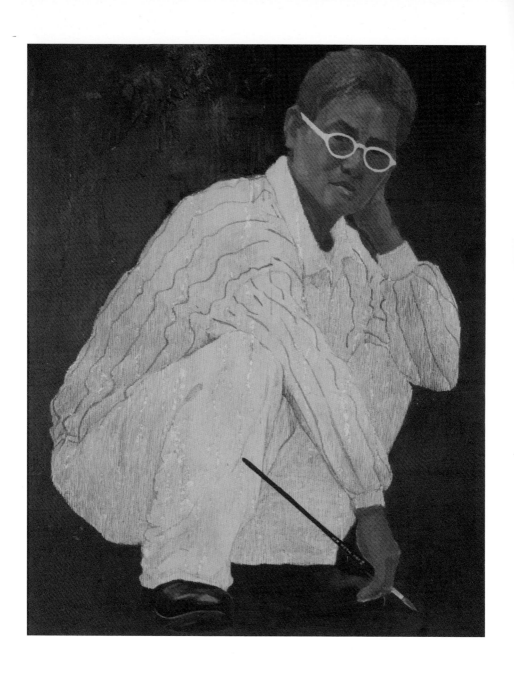

자화상 2
Self-portrait 2

100×80cm
Oil on canvas 1996

소쿠리에 그린 자화상
Self-portrait on bamboo basket

Oil on bamboo basket

그대로 멈춰라 3
Stop as it is 3

160×130cm
Oil on canvas 1997

그대로 멈춰라 2
Stop as it is 2

130.3×162.2cm
Oil on canvas 1996

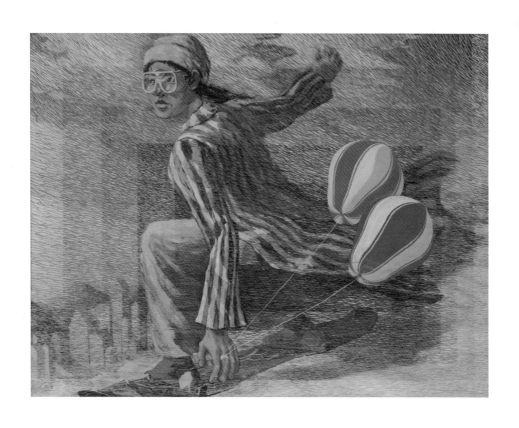

이상질주
Sprint toward ideal

112.1×145.5cm
Oil on canvas 1997

작지만 강하다
Small but strong

270×145.5cm
Mixed media 1998

부케
Bouquet

210×300cm
Mixed media 1997

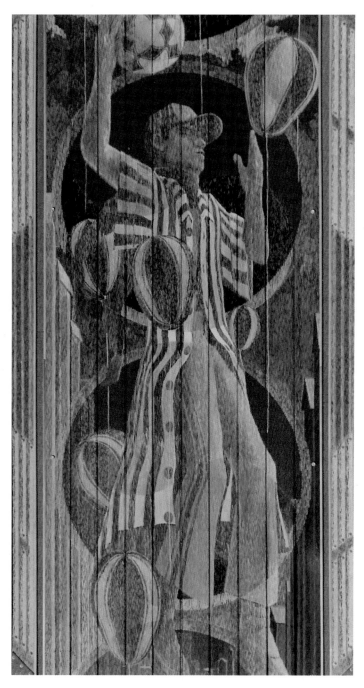

그대로 멈춰라 4
Stop as it is 4

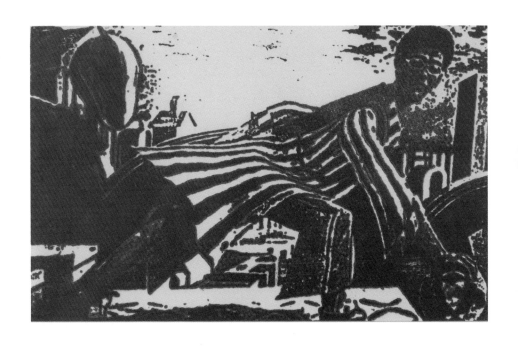

그대로 멈춰라 판화
Stop as it is print

20×25cm
Press 1995

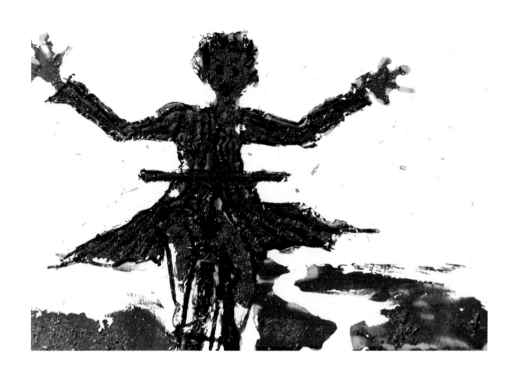

재주 부리기
Performing talent

46×60cm
Mixed media 1997

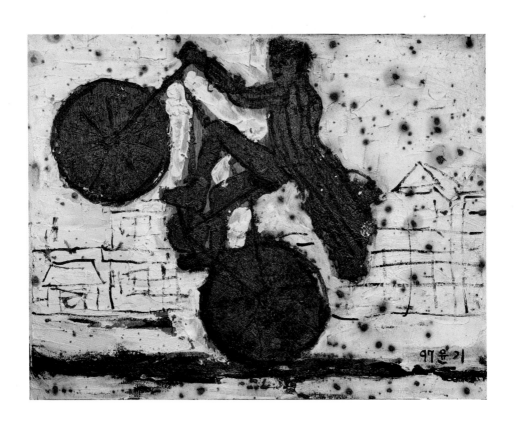

일상 2
Everyday life 2

46×60cm
Mixed media 1997

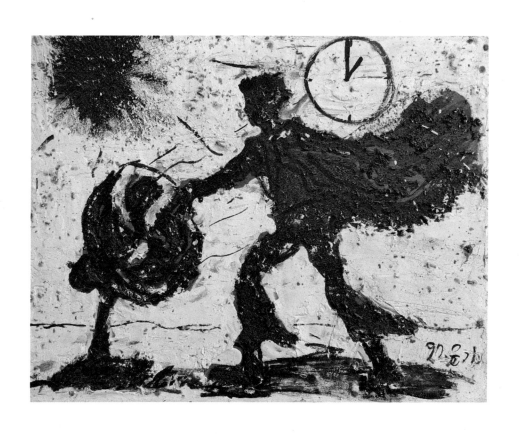

일상 3
Everyday life 3

46×60cm
Mixed media 1997

일상 1
Everyday life 1

46×60cm
Mixed media 1997

공 던지는 사람
Ball thrower

90×62.7cm
Mixed media 1998

인간레일
Human rail

160.5×192.5cm
Mixed media 1998

아버지
Father

46×38cm
Oil on canvas 1997

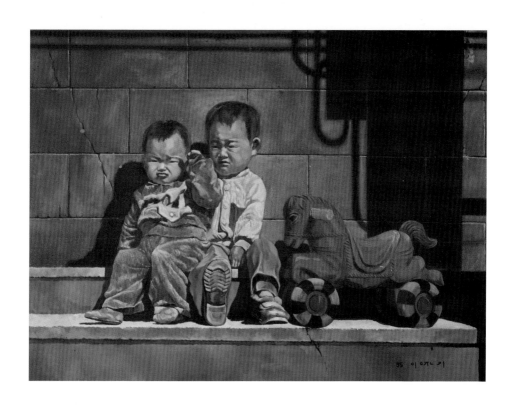

목마와 아이들
Horse toy and children

99.5×132.5cm
1996

하천변 노점상
Riverside street vendors

1992

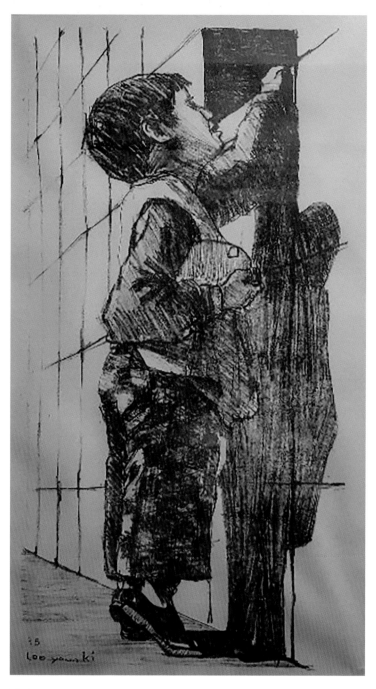

뭘 봐 1
What are you looking at? 1

40×30cm
Lithography 1995

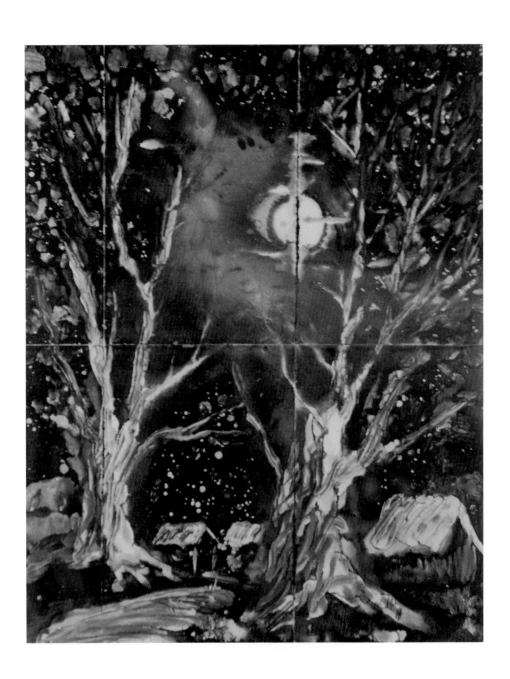

겨울나무
Winter tree

1995

추상 2
Abstract 2

1995

추상 1
Abstract 1

1992

민족정기
National spirit

1997

인물 1
Person 1

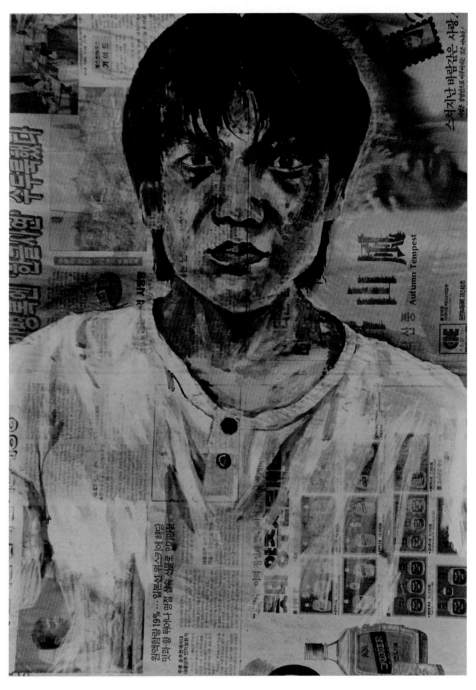

인물 2
Person 2

모델 1
Model 1

1995

라운드걸
Round girl

65.1×53cm
Oil on canvas, photo 1995

이윤기 李允基
1972 - 2020 351

모델 2
Model 2

1997

인물 3
Person 3

인물 4
Person 4

벽을 보라
Look at the wall

뭘 봐 2
What are you looking at? 2

103.3×97cm
Oil on canvas 1997

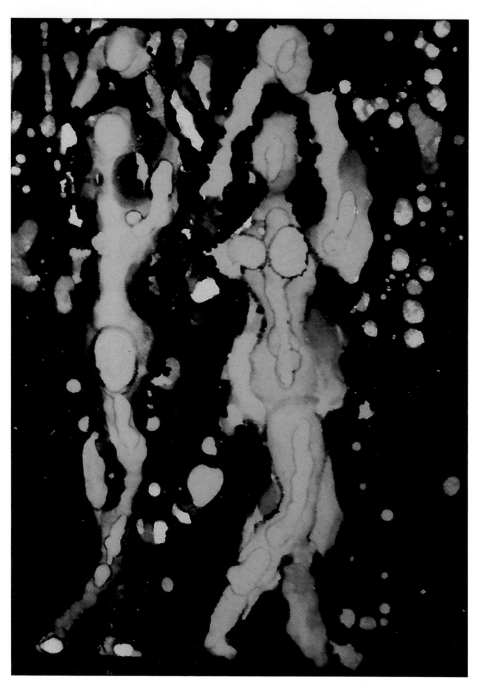

여인들
Women

1995

작가에 대하여

6-1

평론

세계로부터 유연한 것만이
언젠가 사물이 된다

(그의) 사물

사물이 가득하지만 공기는 아직 달뜨지 않은 특별한 작업실을 찾았다. 이
윤기 작가의 화성 작업실 안팎에는 우선 사물이라 불릴 만한 것들이 즐비하
다. 시선을 어디서부터 훑어야 할지 정하는 게 쉽지만은 않다. 그림과 오브
제, 그리고 무어라 불러야 할지 아직 모를 것들에 대해 일단 사물이라 불러
본다. 사물은 물건이나 물체, 즉 오브제objet만을 뜻하지 않는다. 사물은 "이
쪽에-서-있는-것[제작물]과 마주-서-있는-것[대상물]"의 수준에서는 사물
로서의 사물에 이르지 못한다. 작가 작업실에 대입해 본다면, 작가가 만들
고 그린 제작물도, 한 사람의 관객으로 그곳에서 만나게 되는 대상물도 아
직 사물이 아니다. 하이데거는 사물에 관한 1950년 강연에서 "땅과 하늘,
신적인 것들과 죽을 자들"의 합일이 사물에 포개어짐을 거론했다. 따라서
우리는, 이 사물과 마주하는 자는 사물에 의해 제약된 자들이라 칭한다. 교
묘한 질서 아래 늘어서 있는 사물을 두고서 작가와 인사를 나눈 후 그 이후
의 시간은 마치 이 모든 사물의 탄생 설화를 전해 듣는 것마냥 쉼 없이 굽
이쳤다.

사물에 대한 알쏭달쏭한 서설이 길었다. 천상 화가, 바른 표현으로는 천생天生 화
가인 이윤기 작가의 작업실에는 이처럼 그림만이 빼곡한 게 아니라 사물이
가득하다. 처음 작업실을 찾은 날 이윤기 작가도 참 오랜만에 화성을 찾은
듯했다. 그도 그럴 것이 작가는 2012년부터 경기창작센터 기획 레지던시에
참여하며 생태와 커뮤니티의 쟁점에 소임을 다하고 있으며 예술인협동조합
을 일구어 여러 가지 모델을 실험 중이라고 했다. 대부도에 자리한 경기창

작센터와 화성 작업실, 자택을 분주히 오고 가는 일정은 굳이 묻지 않더라도 분명 피곤할 수 있을 텐데 이윤기 작가는 한결같이 미소 짓는다. 그의 미소는 첫 만남에서 당분간 마지막일 만남에까지 떠나지 않았고 지금도 그를 떠올리면 맑은 소년의 얼굴, 그리고 그 미소가 떠오른다. 미소가 오래 남는 건 정말 그가 늘 웃어서일까, 그런데 무수한 이야기, 특히 사물에 대한 이야기를 듣고 난 후라 그의 미소는 더욱 의미심장하게 남는다.

(그의) 목리

많은 이야기는 목리로 향했다. 경기도 화성시 동탄면 목리. 동탄 신도시 편입지구라 알려진 목리는 그가 2000년대 몇 해에 걸쳐 살던 마을이다. 그가 목리를 이야기할 때마다 '그 목리'는 모두가 아는 '목리'가 되어 이윤기 작가를 만나기 전까지 미처 알지 못했던 그 목리가 어느새 내게도 목리가 되었다. 목리는 그에게 너무나 자연스러워서 차마 목리를 알지 못함을 고백할 틈이 없었다. 그곳에서 함께 살았던 작가들의 이름 또한 자연스럽게 튀어나왔는데 그중 몇 명의 이름만을 알고 있다고 한들 다 알지 못함 또한 말할 틈새가 없었다. 이야기의 사이사이 그는 고마웠던 이들, 인상 깊었던 이들의 이름도 거론했는데 이들에 대한 마음도 마찬가지였다. 그런데 이토록 잘 알지 못하는 이야기로 대화가 이루어진다면 잠깐이라도 모름을 짚고 정보를 얻을 만도 한데 이상하리만치 그를 멈추게 하고 싶지 않았다. 그의 목리는 작업실 한편에 걸려 있는 깔깔이 방한복에 가득 찬 풍경으로 숨 쉬고 있었다. 기와집, 창고, 비닐하우스, 강아지, 어르신, 동네 어귀 나무 등이 한데 어우러져 그려진 목리 풍경은 이윤기 작가의 말에 힘입어 일어나기 시작한 것이다. 커피를 잘 못 타는 벗의 이야기가 커피믹스와 컵으로 일어났고, 동네에서 같이 뛰어놀던 아이들의 이야기가 그림으로 들어갔으며 던져 버린 다른 작가의 작업이 이윤기 작가의 손에 이끌려 되살아나 작업실에 자리

했다. 어느새 너와 내가 아는 목리가 되어 잠깐 자리를 비운 벗들의 이야기를 나누고 있는 기분이 들었다. 목리 이야기는 풍성해져서 작업실의 사물들을 진동시키기 시작했다.

사실관계로 따지자면 이제 목리는 없어진 마을이다. 동탄이라는 이름이 목리를 덮어 버렸고 그 또한 목리와의 이별을 작품으로, 전시로 행하지 않았던가. 2009년 갤러리 갈라와 수원시미술전시관에서 《그대로 멈춰라》라는 제목의 전시가 있었고, 2010년 《목리별곡》이라는 제목의 작품들을 소개했던 화성 유엔아이센터에서의 《이주 프로젝트 화가의 방 오픈스튜디오》가 있었다. 예전 기록을 들춰 보면 그때 작가가 품은 분노와 노여움을 느낄 수 있다. 개발, 보상, 파괴, 이주, 이 같은 개념은 온전히 살아왔었던 이들의 도저한 삶을 담아내기에 협소할 따름이다. 얼굴에 만연한 미소를 띄우며 이야기한 목리는 좋고 아련했던 기억과 슬픔, 노기의 솟는 감정이 얽혀 이제는 한 사람의 근육과 남은 사물로 여기에 자리했다. 결과적인 부재, 결과적인 개발은 분명하나 결과만을 놓고 판별하기에는 잔혹할 수밖에. 그의 이야기는 많은 것들을 살려내었다. 망자(亡者)는 모순이다. 다만 잊힐 뿐이다. 그렇기 때문에 잊히지 않은 그 모든 것들은 그의 이야기를 통해 아직은 우리 곁에 남아 있다.

(그의) 그림

천상 화가, 천생 화가인 이윤기 작가는 근래 붓을 들기가 쉽지 않다. 앞서 밝혔듯이 2010년대 그의 삶은 화가로서의 삶보다 그를 밖으로 이끄는 여러 타래와 엮여 있다. 예술의 공공성에 대한 지속적인 고민은 화가 이윤기로서라기보다 커뮤니티에서 예술적 실천의 양상으로 드러났다. 목리 작업실을 본의 아니게 접은 후 그의 족적은 경기도 너른 터에 흩어졌다. 가만 듣다 보면 그는 상생에 관심을 갖는 듯하다. 좁게는 예술가들의 상생과 넓게는 예

술로 이롭게 만드는 커뮤니티의 상생이다. 바로 이 지금의 삶도 근사하고 담백하지만 한편 화가 이윤기의 삶을 지켜보고 싶은 마음도 크다.

작가라는 존재에 종종 선입견을 갖기 마련인데 특히 화가는 면벽한 존재로 느끼기 일쑤다. 종종 자신의 주제를 사진, 설치, 영상, 텍스트를 포함한 작품 세계로 구현해 내는 작가들을 많이 보지만 그 크기가 어떠하든 캔버스라는 정해진 조건에서 자신의 문제의식을 담아내는 화가를 만날 때 반갑기도 하다. 처음부터 그리기라는 틀에 한정된 이들도 있지만 두루 시도해 보고 화틀로 돌아오는 화가에게는 그만의 결기와 각오, 자신감이 깃들어 있다.《옆집에 사는 예술가》에서 만난 작가들은 작가로서의 정체성을 화가, 조각가, 도예가 등으로 표명하는 경우도 있고 때로는 이와 같은 호명을 거부하는 경우도 있다. 이윤기 작가는 별다른 말을 하지 않았지만 사물의 운집에서도 그의 그림은 오롯했다. 면벽한 존재로서의 화가 대신 내가 만난 이윤기 작가는 그림을 그릴 때에 혹은 그림을 그릴 때조차 특이하게 주변 사람과 관계, 환경에 유연하게 열려 있다. 느끼고 공감한 이야기는 그림의 주된 모티프가 되고 산재한 오브제에도 사연이 빼곡히 들어차 있다.

그의 〈청자상감〉 연작을 보면 박물관이나 미술 교과서에서 본 상감청자가 그 어깨를 움찔하는 듯하다. 익숙한 도상이라 흘리기 십상인 그림 안에서 허리 굽히고 일하던 이들이 등을 펼 것만 같다. 지금으로부터 10년 전 태안 앞바다에서 크레인 삼성 1호와 유조선 허베이 스피릿호가 충돌하여 1만 2,000㎘의 기름이 유출되어 바다와 해안을 덮었다. 이 참사를 목도하고 전국에서 100만 명의 자원봉사자가 기름 제거 작업에 동참하였는데 바로 이들의 모습이 청자상감의 상감 형태에 담겨 있다. 〈청자상감 자원봉사자문매병〉(2008)은 이들의 숭고한 일손을 국보처럼 캔버스에 수록했다. 국보 제68호 청자상감운학문매병의 학은 하얀 방제복을 입은 이들로 대체되었고 〈청자상감 쓰레기줍는사람문매병〉(2008), 〈청자상감 씨뿌리는아이문매

병〉(2008), 〈청자상감 물주는어머니문매병〉(2008)으로 변주되기도 했다. 화가라서 가능한 상상력은 오래전 기억을 오늘로 소급한다. 그는 〈노동당사〉(2009)를 그리며 노동당사 위를 나는 새들도 함께 그려 넣었다. 굴곡진 역사, 고발하고 기억할 만한 가치를 지닌 사회 문제는 이윤기의 붓으로 처연하면서도 살갑게 그림으로 담긴다.

새는 이윤기 작가의 작업에서 빈번히 볼 수 있는 소재다. 오리 모양의 오브제를 가슴에 안아 들고서 관객을 향해 날개 아래 새끼를 품고 있는 모습을 보여주며 어미가 새끼를 아끼고 보호하는 본능적인 애정을 소소하게 들추어내었고 마을을 지키는 부엉이 이야기를 들려주며 영묘한 옛이야기를 오늘의 서사에 덧댄다. 무엇보다 오리를 품고 있는 어머니를 그린 한 점의 그림은 애잔함과 언젠가 그 품을 떠나야만 하는 이들의 감정을 건드린다. 잘 그린 그림은 무언가를 닮게 그린 그림이 아닌, 잘 그린 화면이 쨍강 갈라져서 통각을 자극하는 그림인지 모른다. 그렇기 때문에 천생 화가 이윤기의 그림은 아프기도 하다. 다만 이 아픔은 노골적인 강요가 아니기에 더욱 아프다.

(그[만]의) 실천

오픈스튜디오의 많은 사례가 성인 관객의 눈높이에 맞추어 진행되는 아쉬움에 이윤기 작가에게는 아이들이 몇 명 있으니 이번에는 아이들의 눈높이에 맞추어 주십사 부탁드렸다. 이런 부탁도 그에게는 사족이었을지 모를 정도로 그가 건네는 대화, 그가 맞추는 눈높이는 맑은 눈을 가진 이들에게 향해 있다. 작업실이 순간 좁아 보일 정도로 그 공간을 가득 채운 관객들과 마주하면서 공간을 가득 채운 사물들의 이야기는 처음에는 우연처럼, 이내 각각의 이유가 얽히며 서로를 지시하기 시작했다. 하이데거가 "땅과 하늘, 신

적인 것들과 죽을 자들"의 합일이 사물에 포개어진다고 했듯이, 그의 이야기는 과거와 오늘, 도래하지 않은 미래를 옅게 예시하며 이어졌다. 이윤기 작가는 오래 묵힌 역사도, 우리의 미시적 일상도, 하늘을 나는 새도, 누구에게나 있는 어머니도 소년의 화술로 엮어낸다. 잘 벼린 유연함. 그가 지닌 유연함은 아득해서 옛것 같으면서도 말랑하여 새것 같다.

오랜만에 뵙는 자리에서 얼핏 하고 있는 일들의 추이에 대해 물었을 때 그는 조금은 난감한 상황에 대해 토로했다. 상생은 그뿐만 아니라 우리 모두가 갖고 싶은 바람이지만 상생의 구체성은 누구나 조금씩 애씀이 요청되어서일까. 의제를 나누고 구체적인 실천을 도모하는 자리에서 모두의 공통된 합의를 이끌어 내는 길이 때로는 오해도 낳고 생각보다 긴 시간을 요청하기도 한다. 그래서일까. 조금은 지쳐 보이는 모습이 마음에 쓰이는데 한편 이윤기 작가라서 더 긴 호흡으로 기다리게 된다. 그러면 갈급한 문제도 뜨거운 온도로 띄우는 게 아니라 적정한 온도로 다룰 수 있지 않을까 기대하게 되는 것이다. 한편 건강한 분노와 실천이 종용했던 상생의 길을 이해하고 동의하면서도 한편 이윤기 작가가 화가로서 더 행복하기를 바라는 것은 이윤기 작가를 너무 협소하게 보는 눈일까. 생각이 많아진다.

그럴 때마다 이윤기 작가의 미소를 믿어 본다. 그러면 풀 수 있는 문제. 그이기에 풀 수 있는 문제가 있다고 믿게 되는 신비한 힘은 그로부터 비롯하기도 하고, 그가 그린 그림을 내 마음대로 담보로 해 보기도 하며 그의 사물들로부터일 거라며 짐짓 마음으로 점쳐 본다. 우리는 이미지의 힘뿐만 아니라 그 미혹도 조금은 알고 있다. 상대를 경청하면서도 그 말이 지닌 진실의 점도도 가늠해 본다. 과도한 부풀림이나 피해 의식의 발로인 방어가 그에게서는 없어 보인다. 말이 쉽지 포장은 우리에게 가장 본능적이기도 하지 않을까. 잘 보이고 잘 드러내고 싶은 그 욕망을 부정하고 싶지 않지만 그런 이들과 만나고 돌아온 날은 두터운 외투를 벗듯 어깨를 짓누르는 그 무엇을

내려놓고 싶어진다. 그래서 든 생각이 이윤기 작가는 참 잘 곰삭았다고 감히 말해도 될까. 생생했을 그 무수한 감정과 이성의 각을 분주히 마모 시켜 상대도 다치게 하지 않고 스스로도 상하게 만들지 않는, 그런 이를 만난 후 돌아온 날에는 편안하다. 편안해서 더욱 곰곰이 떠올려 본다. 외기에 상하지 않은 또렷한 사물을. 그 유연한 세계가 지속되기를 기원하는 마음이 절절하다. ● *김현주 | 독립기획, 미술비평*

그대로 멈춰라
-치유와 평화의 회화

이윤기 작가의 6회 개인전 〈그대로 멈춰라〉는 작가의 삶 속에 가득 찼던 목리의 마지막 풍경을 담아내고 있다. 더 이상 아름답지만은 않은 풍경이라고 말하며 흔적도 없이 사라져 버릴 목리에 대한 작가의 깊은 연민과 미안함, 간절함이 시리도록 푸른 풍경으로 다가오고 있다.

> 아름답지만 아름답지만은 않은 풍경에 서 있습니다.
> 차갑지만, 차갑지만은 않은 붓을 듭니다.
> 목리를 살았던 존재들과 마주 선 채 그대로 멈춥니다.
> 그 풍경이 비로소 마음에 듭니다. _이윤기

경기도 화성시에 위치한 목리는 작가가 7년간 머무르며 창작활동을 해온 곳이다. 도심에서 밀려난 변두리 지역인 목리는 2001년부터 작가들이 모여들어 자생적인 창작공간을 이루고 목리창작촌이라는 이름을 갖게 되었다. 이윤기 작가 역시 2002년부터 현재까지 목리에서 작업 활동을 해오고 있으며 목리의 자연과 사람들 속에서 작품의 주제와 구성 등의 예술적 표현과 형식을 발전 시켜 왔다.

2007년의 4회 개인전 〈목리에서 마주친 얼굴〉(도판1)에서 작가는 목리의 버려진 사물들에 주변 사람들의 모습을 그리면서 그들의 사연과 추억, 희망을 표현하였다. 일상의 공간인 목리에서 마주친 사람들에 대한 작가의 연민과 애정은 목리라는 작은 시골 마을의 풍경을 통해서 새로운 희망을 기록하고 있었다. 5회 개인전 〈생명의 그물코〉(2008년)(도판2)는 태안의 자원봉사자, 쓰레기 줍는 사람, 소식을 전하는 사람, 물주는 어머니, 씨 뿌리는 아이의 모습처럼 우리 사회의 보이지 않는 곳에서 생명에 대한 소중함과 작은 희망을 만들어가는 보물 속 보물 같은 존재들의 모습을 표현하였다. 목리라는 도심에서 밀려난 소외지역에

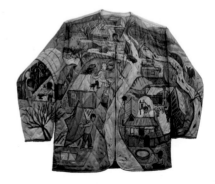

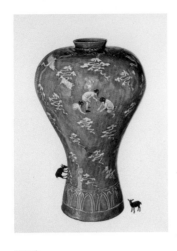

도판2)
이윤기_청자상감
씨뿌리는아이
문매병
캔버스에 유채
100×72.5cm
2008

서 작가는 자연과 생명에 대한 소중함을 느끼며 모든 존재들이 아름답게 공존할 수 있는 세상을 꿈꾸고 있었다. 이제 이윤기 작가의 회화에서 목리의 일상과 풍경은 작가의 내면을 반영하며 삶과 세상을 성찰할 수 있는 중요한 공간적 모티프가 되었고 이러한 공간적 배경 속에서 사람과 생명, 평화에 대한 작가의 관심과 사유를 확대시켰다.

하지만 내년이면 목리창작촌은 동탄 신도시 개발계획으로 사라질 예정이다. 이미 목리에서 함께 거주하던 작가들은 뿔뿔이 흩어졌고 이윤기 작가 역시 곧 용인으로 작업실을 옮길 예정이다. 삶의 터전을 잃은 목리의 주민들과 목리의 자연에서 살아가던 생명들 역시 또 다른 목리를 찾아 떠나야 한다. 결국 우리 사회의 자본과 경제 논리에 의해 자행되는 재개발의 폭력 앞에 목리의 모든 존재들 역시 흔적도 없이 사라져야 할 현실이다.

이러한 목리의 현실은 작가의 가슴과 붓을 차갑게 만들었지만 시리도록 푸른 목리의 풍경은 새로운 희망과 평화를 기원하고 있다. 즉, 이윤기 작가의 이번 개인전 〈그대로 멈춰라〉는 이제는 기억과 추억, 역사 속으로 사라져갈 목리에서 함께 살았던 모든 존재들에 대한 작가의 깊은 연민과 미안함, 간절함이 평화와 공존을 기원하는 푸른빛의 풍경을 통해 반영되어 있다.

도판3)
이윤기_흐르는
풍경(구름 솟대)
캔버스에 유채
58(ø)x1.2(h)cm
2009

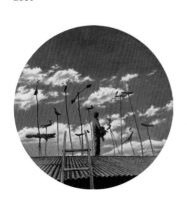

작품 〈흐르는 풍경(구름 솟대)〉(도판3)은 이러한 이윤기 작가의 마음이 그대로 반영된 작품으로, 원형의 캔버스에는 작업실 지붕 위에 올라 목리의 흐르는 풍경을 관조하고 있는 작가 자신의 모습이 보인다. 목리창작촌 동료였던 이윤엽 작가의 솟대가 그를 둘러싸고 있고 이제는 하늘나라로 가버린 개투가 그의 팔에 안겨 있다. 작가의 심상에서 비롯되고 오버랩 된 이미지로, 목리를 지켜주던 솟대와 목리에서 함께 살았던 죽은 유기견 개투를 등장시키면서 목리

를 떠나야 하는 모든 존재들에게 이별과 그리움을 전하고 있다. 하지만 작가는 차가운 절망의 노래가 아니라 다가올 희망과 평화에 대한 믿음을 표현하고 있다.

그의 작업실을 지칭하는 제목의 작품 〈아랫집〉(도판4)에서 목리의 눈부신 푸른 하늘은 〈흐르는 풍경(구름 솟대)〉(도판3)의 회색빛 하늘과는 매우 대조적인 밝고 선명한 푸른빛의 하늘이다. 화면을 가득 채우는 푸른색은 생명의 색으로, 목리를 떠나는 존재들을 위한 희망과 평화를 상징하고 있다. 푸른 하늘을 멀리 날아가는 한 쌍의 두루미, 아랫집의 지붕을 여유롭게 걸어가고 있는 몇 마리의 오리들, 살며시 그 뒤를 쫓고 있는 들고양이 한 마리, 작업실 창밖을 응시하고 있는 작가 자신의 모습, 전시의 제목처럼 그대로 시간이 멈추기를 바라는 목리의 풍경이다. 지켜주지 못해서 서글프고 미안한 작가의 마음에 가장 아름답게 각인된 목리의 마지막 풍경이라고 할 수 있다.

작품 〈노동당사〉(도판5)에는 모든 생명들의 평화와 공존을 바라는 작가의 간절함이 반영되어 있다. 노동당사는 강원도 철원에 위치한 6·25전쟁 때의 조선노동당 당사로, 폐허가 된 건물의 벽과 기둥에는 포탄과 총탄 자국이 그대로 남아 있어 전쟁의 참상을 느낄 수 있는 상징적 건물이다. 작가는 전쟁의 상처와 아픔을 되돌아보며 평화의 의미를 생각할 수 있는 폐허의 공간을 치유의 공간으로 선택하였다. 목리의 하늘을 날던 두루미와 파란 눈의 부엉이가 건물의 입구에서 목리를 떠나야 했던 존재들을 맞이하고 있으며 건물 내부에는 이들을 기다리고 있는 작가의 모습이 보인다. 그리고 새로운 평화를 축복하는 듯한 두루미 떼가 목리의 하늘처럼 눈부신 푸른 하늘을 날고 있다. 작가는 전쟁의 참상이 남기고 간 노동당사라는 상징적인 이미지를 통해 목리의 상처와 눈물을 치유하고 평화에 대한 간절함을 호소하고 있다.

도판4)
이윤기_아랫집
캔버스에 유채
130(ø)x3.7(h)cm
2009

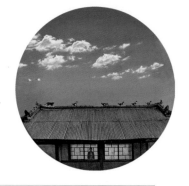

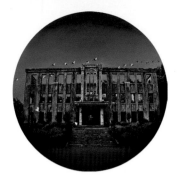

도판5)
이윤기_노동당사
캔버스에 유채
130(ø)x3.7(h)cm
2009

이윤기 작가의 6회 개인전 〈그대로 멈춰라〉는 이제는 재개발로 사라져버릴 목리의 마지막 푸른 풍경을 담으면서 평화와 공존의 의미와 가치를 성찰하고 있다. 화면에 오버랩된 목리의 이미지들은 작가의 삶 속에 가득 찼던 목리의 일상 풍경으로, 목리는 우리 사회 가난한 이웃과 소외된 생명의 또 다른 이름이라고 할 수 있다. 사람과 생명, 평화에 대한 작가의 관심과 사유는 이제 그의 회화를 대표하는 작가정신으로, 있어야 할 것과 없어야 할 것에 대해 제대로 구별하지 못하는 우리 사회에 대한 반성과 성찰을 유도하고 있다. 이윤기의 회화는 평화와 치유의 회화이다. ● 류혜진 | 미술사가

이윤기의 목리별곡
- 오래된 현재의 푸른 여울

결국, 떠나야 했다
동탄면 휴먼시아 신도시 고개 넘은
굶주린 어둠이 산등성이로 곤두박질해
꺼억 집어삼키며, 목리를
배 채울 때까지 훔쳐보다
가늘게 삐져나온 눈물
버스 정류장에 던져둔 채

며칠 사 - 이

버리고 떠난 뒤
아랫집이라 부른 화가 이윤기의 빈 기와집에
꼬부라진 목으로 내 걸린 어둠,
솟대의 발목은 쉽게 꺾이지 않았다
살아갈 날들보다
사는 날들의 목청이
밑까지 단단해졌으니

버리고 떠난 뒤
8년의 기억은 삽시간의 황홀일 뿐
동구 밖 당산도 물구나무섰고
이제, 천년 미륵인 양 모로 누웠다
2대를 살았던 최 씨네도
배밭을 어슬렁거리던 오리가족도
새벽녘까지 짖어대던 흰둥이도
쇠를 달구질했던 화성공장도

마을 어귀를 장식했던 팔랑개비도
도랑에 살던 미꾸라지도

며칠 사 – 이

그날, 화가 이윤기는 꼼짝없이
길에 눌러앉은 오리 한 마리 보았다
얼음기둥으로 박제가 된
천둥오리 보았다
그날은 뒷산 산등성이 소나무
그림자만 남아서 푸른 여울에 젖었다

그 – 사이

여울을 흔들며 뭉게뭉게
피어오르는 새 떼들
휘어이 휘이
휘파람 소리로 길게 흐르는 하늘길
멀리 지워지는 새 그림자

사 – 이

엄마 품으로 기어든
박제 기러기의 날개가
퍼덕거렸다

● 김종길 | 미술평론가

6-2

연보

이윤기 연보에 부쳐

#1. 이윤기 미술세계의 큰 흐름

1972년 경기도 화성에 태어나 자랐다. 1998년 목원대학교 미술교육과(서
양화)를 졸업했다. 그는 여덟 번의 개인전을 가졌다. 개인전으로 살필 때 그
의 작품세계는 크게 3기로 나눌 수 있다.

제1기는 1999년부터 2002년까지다. 이 시기의 주제는 사람과 일상. 대전
에서 대학을 졸업하고 고향 수원·화성으로 돌아와 그린 그림들이 대부분
이다. 그가 본격적으로 어떤 주제를 심화시킬 것인지를 탐색하던 시기이
기도 하다.

제2기는 2003년부터 2009년까지. 주제는 목리·생명·그물코. 개인전 제목
에 그대로 드러나 있다. 선후배 작가들과 화성시 동탄면 목리로 들어가 창
작촌을 일구고, 재개발로 그곳을 떠날 때까지의 작품들이 주를 이룬다. 이
시기에 그의 대표작들이 쏟아졌다. 그는 가난했으나 온전히 작품에 열중할
수 있었고, 동료들의 창작활동과 연대하며, 깊이 천착할 수 있는 주제를 길
어 올렸다.

그는 이 시기 몇 개의 큰 사건들과도 마주했다. 2003년 조각가 구본주 작고.
2006년 평택 미군기지 확장으로 사라질 위기에 처한 대추리와 도두리에서
의 예술행동. 2009년 동탄2지구 개발로 쫓겨나고 사라진 목리창작촌. 그
의 미술이 생명미학과 만나고 분단의 현실을 직시하며, 국토가 무엇인지를
깨닫는 순간들이었다. 대표작들은 그런 미적 정신이 깊게 침윤되어 있다.

제3기는 그 스스로의 삶을 성찰하는 2010년부터 작고할 때까지다. 주제는
이주·공동체·연대. 그는 목리를 나와 헌 집을 구해 작업실로 꾸렸으나, 삶의
지속을 위한 생활력 키우기에 더 시간을 투자했다. 작업실을 비우는 시간이

많아졌고, 그는 그 시간을 안타까워했다. 그러다가 입주한 경기창작센터는 그의 미술세계에 큰 숨통이 터진 시기였다. 그의 스승이기도 한 최춘일 센터장과 함께 한 시간이었고, 봄날협동조합을 생성하고 그 이름으로 새롭게 만난 협동조합 예술가들과 다양한 문화예술기획을 펼쳤던 시기였으니까. 이 시기 그는 힘찼고 밝았으며 누구보다 뜨거웠다.

그러나 2010년 〈숲의 끝에 멈추다〉 이후의 개인전은 일시 멈춤 상태였다. 여러 프로젝트를 기획하고, 참여하는 시간들만큼이나 그는 오롯이 다시 자기 스스로를 내보일 수 있는 개인전을 끝내 열지 못했다.

#2. 열정적인, 너무나 인간적인

2010년의 개인전이 마지막 개인전이었으나, 그 이후의 프로젝트 참여는 그의 미술세계 전체를 견주어도 부족하지 않을 만큼의 공공적 작업들을 펼쳐냈다. 역설적으로 개인전이 아닌 프로젝트에서 그의 미술세계의 중핵이라 할 생태, 환경, 공동체, 공공성, 연대, 저항의 정신이 빛났다. 그것은 고스란히 생태환경미술, 공동체미술, 공공미술, 민중미술의 문맥으로 읽힐 수밖에 없는 미술이었다.

그 첫 시작은 흥미롭게도 2005년의 〈목리마을 벽화사업〉에서 출발한다. 그는 어린이들과 함께 하는 미술에도 관심을 기울였는데 〈찾아가는 어린이 생태미술교육프로젝트〉(2010)은 그의 세계가 얼마나 순수하고, 사려 깊으며, 희망의 공동체를 지향했는지 잘 보여준다. 경기창작센터에 입주해서는 건축디자인 사업으로 '선감어촌체험마을 마을안길 조성'에서 참여했고, 평택 미군기지 옆에 꾸린 '안정리 아트캠프'에서 〈골목공방 리싸이클링 프로젝트〉(2014)도 진행했다. 리싸이클링은 예술과 공공성이 화두가 된 21세기 한국 미술계에서 환경문제를 예술로 풀어내는 가장 적절한 주제였다. 그런 고민이 '안산갈대습지 교육장'에 습지서식 자연명패를 제작해 설치하고 생태학습로 조형이정표를 제작하는 일들에 참여하는 계기가 되었다.

2016년 경기만 에코뮤지엄 사업의 일환으로 '어린이 예술섬'을 통해 Eco-art 프로젝트를 수행했고, 경기도어린이박물관과 함께 에코아틀리에 "ART&PLAY 예술로 놀자!" 가이드북을 제작하기도 했다.

많은 프로젝트들 중에서도 가장 기억에 남는 것은 〈아랫집 화가와 함께하는 희망이야기프로젝트〉(2008), 〈화가와 함께하는 어린이텃밭 프로젝트〉(2014), 황금산프로젝트 〈황금산부엉이〉(2015), 〈옆집예술: 옆집사는예술가〉 화성편(2017)이다. 목리에 있을 때부터 그는 늘 '아랫집 작가', '옆집 예술가'였다. 그리고 '함께하는'이라는 공동체성이 몸에 익은 작가였다. 그가 참여한 프로젝트는 온전히 그런 그의 정신이 깃든 작업들이다.

#3. 어느 날, 다시, 그가 돌아오는

대부분의 프로젝트를 나는 직접 보았다. 반면, 기획초대전은 부분적으로만 기억한다. 2018년 나는 경기천년도큐페스타 〈경기 아카이브_지금,〉의 전시감독을 맡았고 그는 '목리창작촌 아카이브'로 초대되었다. 그가 참여한 마지막 기획초대전이다.

초대전의 목록을 살피니, 활동 지역이 수원 김포 안산 화성 고양 용인 파주 인천으로 경기권에 속한다. 창작활동의 반경이 거의 모두 경기권에서 이뤄졌음을 반증한다.

초대전의 전시제목에서 그의 미술이 서 있었던 미학적 주세어를 반추할 수 있다. 눈에 먼저 들어온 것은 'DMZ'이다.

〈DMZ 특별기획전-물은 자유로이 남북을 오가고…〉(2018),
〈DMZ 평화의 길을 걷다〉(2013),
〈DMZ 평화의 길을 가다〉(2011),
〈상상공간 DMZ 600리 길을 가다〉(2010),

〈분단의 섬 DMZ〉(2009) 등이 있고,
〈통일미술〉(2003, 2004), 〈평화의 씨를 뿌리고〉(2006),
〈경기 1번국도〉(2007), 〈평화를 그리는 사람들〉(2008),
〈분단선 너머 하늘이 열린다〉(2008)도 그와 관련된 주제다.

그러니, 그의 작업이 무엇보다 분단 한반도의 현실과 밀접하게 연관되어 있음을 알 수 있을 뿐만 아니라, 그의 미학적 관심 또한 그 주제로 깊게 가 닿아 있음을 파악할 수 있겠다.

그 외 그의 활동은, 〈경기도의 힘〉, 〈파견미술 끝나지 않은 전시〉(2010), 〈숙골로 스쾃 커뮤니티〉(2011), 〈돌아온 봄날〉(2015), 〈다시 봄이 오다〉(2017), 〈세월아세월아가슴아픈세월아〉(2014), 〈기억되는 것은 사라지지 않는다〉(2007)에서 볼 수 있듯이 기억과 투쟁과 시대와 역사의 문제에서 넓은 동심원을 그리며 번져나갔음을 또한 살필 수 있다.

그는 그 모든 전시들에 여전히 남아있고 살아있으며, 묵묵히 외치면서, 소리치면서 남아있는 우리들을 향해 바꿔 나가라고, 다시 개벽의 순간들을 만들어 내라고, 더불어 사는 사회의 앞날을 지금 여기로 당기라고, 분단 모순의 현실을 넘어서라고, 하얗게 웃으며 서 있다.
없이 있는 그가, 여기로 돌아오는 순간들이다.

● 김종길 | 미술평론가

이 윤 기

Lee Yun Gi 李允基

1972 경기 화성 출생
1998 목원대학교 미술교육과(서양화) 졸업

개인전
2010 숲의 끝에 멈추다, 화성시립 봉담도서관, 경기도
2010 이주프로젝트 '화가의 방', 유엔아이센터, 화성, 경기도
2009 그대로 멈춰라, 갈라 갤러리, 서울 / 수원미술전시관, 수원, 경기도
2008 生命의 그물코, 영아트 갤러리, 서울 / 수원 한데우물문화공간, 경기도
2007 목리에서 마주친 얼굴, 갤러리 눈, 서울 / 수원미술전시관, 수원, 경기도
2002 일상, 수원미술전시관, 수원, 경기도
2000 소를 닮은 나, 갤러리 그림시, 수원, 경기도
1999 도전하는 사람들, 갤러리 그림시, 수원, 경기도

프로젝트
2017 경기만 에코뮤지엄 누에섬 '바람과 춤추는 물고기'
 조형제작설치, 안산문화재단, 안산, 경기도
 '옆집예술: 옆집사는예술가' 화성편, 화성시문화재단,
 경기문화재단, 수원, 경기도
 머니투데이방송 2017 '청소년 최고경영자과정 AMP 캠프'
 창의예술프로그램 진행, 가평, 경기도
 에코아틀리에 "ART&PLAY 예술로 놀자!" 가이드북 제작,
 경기도어린이박물관, 용인, 경기도
 선감옛길 조성사업 이정표 제작, 경기창작센터, 안산, 경기도
 안산갈대습지 생태학습로 조형이정표 제작, 안산환경재단,
 안산, 경기도
 '너희를 담은 시간' (세월호 3주기 추모 전시기획),
 경기도미술관 프로젝트갤러리, 안산, 경기도

2016 경기만 에코뮤지엄 '어린이 예술섬' 누에섬 스토리텔링
　　　Eco-art 프로젝트, 누에섬전망대, 안산, 경기도
　　　'다시 봄 –너희를 담은 시간전' (세월호 2주기 추모 전시기획),
　　　안산문화의예술전당, 안산, 경기도
　　　안산갈대습지 교육장 벽면 리모델링(습지서식 자연명패 제작 설치),
　　　안산갈대습지 교육장, 안산, 경기도
　　　'팽이와 아트박스', 경기문화재단 더문화 지자체협력사업
　　　시흥공구상가 썬큰광장 리모델링 사업, 시흥시 창공문화예술센터,
　　　시흥, 경기도
　　　안산시 환경재단 사업보고 전시기획, 안산환경재단,
　　　안산문화예술회관, 안산, 경기도
2015 동·동·동 프로젝트, 한국여성재단, 서울
　　　아르코 공공미술시범사업 황금산프로젝트 '황금산부엉이'
　　　(예술섬부엉이등대), 경기창작센터, 안산, 경기도
2014 화가와 함께 하는 어린이텃밭 프로젝트, 화성에코센터, 화성, 경기도
　　　업싸이클링 '골목공방' 프로젝트, 안정리 아트캠프, 평택, 경기도
2013 화·화·화(華·畵·和) 프로젝트–삼삼오오아트평상, 화성시 기천1리, 경기도
　　　대부도 오래된집 답사 프로젝트, 경기창작센터, 안산, 경기도
2012 DIO 건축디자인 사업 선감어촌체험마을 '마을안길' 조성사업,
　　　선감도, 안산, 경기도
2011 그림타일로 꾸미는 우리 동네이야기, 화성시 기천 1리 노인정, 화성, 경기도
2010 찾아가는 어린이 생태미술교육프로젝트, 안산, 수원, 화성, 경기도
2008 아랫집 화가와 함께하는 희망이야기프로젝트, 목리창작촌, 화성, 경기도
　　　'화가와 시장체험을 통한 그림이야기' 사강시장 활성화 프로젝트,
　　　화성, 경기도
2005 목리마을 벽화사업 및 조형설치프로젝트, 목리창작촌, 화성, 경기도

기획초대전

2018 경기천년도큐페스타 경기아카이브_지금전, 경기상상캠퍼스
　　　(구)임산임산학관, 수원, 경기도
　　　DMZ특별기획전-물은 자유로이 남북을 오가고 새는 바람으로
　　　철망을 넘는다, 김포아트빌리지, 김포, 경기도
2017 다시봄이오다 (수원민족예술제), 수원미술전시관, 수원, 경기도
2016 깜빡이는 새틀라이트(Satellite), 경기창작센터, 안산, 경기도
　　　21C 수원화성화첩-성곽길따라 걷다, 수원미술전시관, 수원, 경기도
2015 수원 지금 우리들 (수원시립미술관개관기념전),
　　　수원시립아이파크미술관, 수원, 경기도
　　　알 수 없는 그 무엇?-하하하, 옥과미술관, 곡성, 전남
　　　故최춘일 추모전 '돌아온 봄날', 경기창작센터, 안산, 경기도
　　　MTP 젊은 시선, 엠티피몰, K-Art Media 갤러리, 인천
2014 아트로드77, 논밭갤러리, 헤이리, 파주, 경기도
　　　작업장, 문화공장오산, 오산, 경기도
　　　화·화·화(華·畵·和) 결과보고전, 화성문화재단, 화성, 경기도
　　　세월아세월아가슴아픈세월아, 행궁동 레지던시, 수원, 경기도
　　　'오래된 始作-교동, 수원예술을 품다' 개관기념기획초대전,
　　　해움미술관, 수원, 경기도
2013 대부도 오래된집 답사프로젝트 아카이브, 경기창작센터, 안산, 경기도
　　　DMZ 평화의 길을 걷다, 수원미술전시관, 수원, 경기도
　　　왓츠온, 경기창작센터, 안산, 경기도
2012 수원화성 창작깃발, 수원화성, 경기도
　　　페이퍼, 사이다 페이퍼갤러리, 수원, 경기도
2011 오늘, 또 다른 이날, 수원미술전시관, 수원, 경기도
　　　숙골로 스콴 커뮤니티, 인천 남구 도화동44-1, 인천
　　　숲의 끝에 멈추다 II, 동탄복합문화센터, 화성, 경기도
　　　DMZ 평화의 길을 가다, 어울림미술관, 고양, 경기도
　　　친애하는 동식물에게, 인천 문화예술회관, 인천
　　　SAF, 해피갤러리, 수원, 경기도

그 아름다운 동행, 경기도 교육복지 종합센터, 수원, 경기도

경기 민족예술제, 용인 호수공원, 용인, 경기도

2010 경기도의 힘, 경기도 미술관, 안산, 경기도

낙원의 이방인, 수원미술전시관, 수원, 경기도

살아있는 시간, 홍대 앞 잔다리 통로갤러리, 서울

상상공간 DMZ 600리 길을 가다, 수원미술전시관, 수원, 경기도

황해미술제-인정게임 당신의 NO.1, 인천종합예술회관, 인천

끝나지 않는 전시-미영 씨가 시킨 전 II, 성신여대 조형2관,

국회의사당 서울

프로젝트 A4 데모, 대안공간 눈, 수원, 경기도

'견지동 99번지' 기금마련전, 평화박물관 space99, 서울

함께하는 경기도미술관, 수원미술전시관, 수원, 경기도

2009 우리는 일하고 싶다!, 민주공원, 부산

평화미술제, 제주현대미술관, 제주도

나혜석생가 거리, 수원 포교당, 수원, 경기도

epoche-판단중지, 부평구청, 인천

경기평화미술제, 알바로시자홀, 안양, 경기도

분단의섬 DMZ, 알바로시자홀, 안양, 경기도

보물·사람, 샬레 갤러리, 용인, 경기도

드로잉시티, 문화공간 해시, 인천

시승격 60주년 기념 특별전, 수원미술전시관, 수원, 경기도

2008 평화를 그리는 사람들, 평화박물관 SPACE*PEACE, 서울

마우스 마우스, 영아트갤러리, 서울

강은 산을 끌어안고, 수원미술전시관, 수원, 경기도

분단선 너머 하늘이 열리다, 안산 문화예술의전당, 안산, 경기도

2007 경기 1번국도, 경기도미술관, 안산, 경기도

32개의 표정, 삼일로 창고극장 갤러리, 서울

기억되는 것은 사라지지 않는다, 눈 갤러리, 서울

서울로 간 갑돌이와 갑순이, 구로문화관, 서울

2006 농민사랑예술 삶의 뿌리 33인, 국회의사당의원로비, 서울

서울민족미술전 '겸재의 한양 풍경을 찾아서', 학고재, 서울

핀치히터, 구 전남도청사, 광주

노동미술굿 네 가지 이야기, 인천 문화예술회관, 인천

평화의 씨를 뿌리고, 평화박물관, 서울

멜랑꼴리, 단원미술관, 안산, 경기도

땅의 기억, 평택 대추리, 경기도

조국의 산하 '평택-평화의 씨를 뿌리고',

대추리, 평택 / 경기도문화의전당, 수원, 경기도

대추리 주민 얼굴 그리기, 대추분교, 평택, 경기도

2005 목리에서다, 수원미술전시관, 수원, 경기도

인권, 수원 미술관, 수원, 경기도

아름다운 공공기관, 수원시청, 수원, 경기도

따뜻한 손, 수원 나눔의집, 수원, 경기도

땅의 기억, 수원미술전시관, 수원, 경기도

2004 룡천 어린이, 부천시청, 부천, 경기도

나혜석거리미술, 나혜석거리, 수원, 경기도

통일미술, 수원미술전시관, 수원, 경기도

2003 인권, 수원미술전시관, 수원, 경기도

통일미술, 수원미술전시관, 수원, 경기도

거리미술, 만석공원, 수원, 경기도

나혜석 거리미술, 나혜석거리, 수원, 경기도

2002 제3회 화성 아트쇼, 경기도 문화예술회관, 수원, 경기도

오산시청건립기념 4인의 눈을 통해 본 작은세상, 오산시청, 오산, 경기도

잠시 뒤를 돌아 보며, 수원시청, 수원, 경기도

수원 유망작가, 인사아트프라자, 서울

2001 인권미술, 경기문화재단 전시실, 수원, 경기도

경기 구상작가, 경기도 문화예술회관, 수원, 경기도

2000 신진작가 발언, 서울 시립미술관, 서울

한·일 국제교류 JALLA, 동경도립미술관, 일본

큰사랑 작은 그림, 수원 청소년 문화센터, 수원, 경기도

반딧불이, 수원 성곽, 수원, 경기도

환경을 생각하는 그림, 경기문화재단, 수원, 경기도

이보다 좋을 수 없다, 이공갤러리, 대전

한밭 오늘의 작가, 나화랑, 서울

막그림 막부채, 쿠이갤러리, 수원, 경기도

오산미협 창립전, 한남 신용금고, 오산, 경기도

1999 경기미술 새로운 도약, 경기도 문화예술회관, 수원, 경기도

갤러리 그림시 젊은 작가, 갤러리 그림시, 수원, 경기도

새로운 1000년의 비전, 베아트리체, 평택, 경기도

맑은 물, 경기도 문화예술회관, 수원, 경기도

화성 아트쇼, 경기도 문화예술회관, 수원, 경기도

그룹전

2006-2015, 2017 수원민족미술인협회 '동네야놀자', 수원, 경기도

1999-2018 수원민족미술인협회 정기전, 수원, 경기도

2006-2011 아름다운 공공기관전

2002-2011 화성깃발전, 수원화성, 경기도

1999-2006 경기구상작가전, 수원, 경기도

1997-2001 탈밖, 대전

1996-1997 구일, 현대화랑, 대전

1996 흑백과 칼라, 현대화랑, 대전

소속단체

2017-2018 봄날예술인협동조합 대표이사

2012-2016 봄날예술인협동조합 이사

2010-2012 수원민족미술인협회 사무국장

1999-2020 수원민족미술인협회

1999-2006 경기구상작가회

작품소장처

2008, 2010, 2014 국립현대미술관 미술은행

2008 성남큐브미술관 성남미술은행

2000 갤러리 그림시

수상 경력

2015 수원시 100인 예술인 선정, 수원예총

2001.2 경기문화재단 이달의 작가

1999 수원갤러리 그림시 젊은작가전 최우수작가

1996 뉴코아 전국미술학도장학공모전 우수상(서양화)

레지던시

2013-2018 경기창작센터 기획레지던시 입주작가, 안산, 경기도

2003-2010 목리창작촌, 화성, 경기도